運動遊戲 2

愉快的跳繩運動

太田昌秀／著

廖　玉　山／譯

大展出版社有限公司

前　言

　　使用繩子的遊戲是自古相傳，且廣受世界各地民族喜愛的娛樂。二千多年前人類早已和繩子結緣，在日常生活或休閒娛樂中，繩子有各種不同的使用法及遊戲法。如利用繩子的魔術、童子軍操練的投繩術、拔河、越繩、短跳繩（自己甩動繩子跳躍）、長跳繩（跳躍他人所甩動的繩子）等。

　　跳繩運動常被蔑視爲女孩的遊戲，其實它和其他的競技運動一樣，只要訂定跳躍的規則與方法即具備成爲一項技藝的要素，藉此可以燃起對新技藝挑戰的意慾並產生興趣。同時，跳繩是從幼稚園時期即已熟稔的運動，不論任何人隨時隨地都可輕易地練習。它不但是一般人隨時都可享受其中的運動，且具有高度技術性，並不遜於其他競技運動。

　　本書爲了網羅跳繩運動的種種內容，舉凡屬於遊戲階段的繩子運動、幼兒或家庭主婦，可輕易娛樂於運動的階段，乃至具備高度技術性的階段，跳繩運動只要有確實的規則，將來一定會發展爲競技運動的項目。而本書也基於運動形態學的立場，尤其是運動發達的觀點，嘗試掌握更廣泛的運動。詳細地觀察運動並給予客觀化是非常重要的。在練習運動方面連續局部圖面特具效果，因而儘可能利用圖面資料解說。同時，基於練習與指導的兩面立場來掌握實際的運動。

　　運動是所有人類的共有財產。不論男女老幼深得一般庶民喜愛的運動，除跳繩之外別無其它了。

　　在本書發行之際承蒙棒球雜誌股份有限公司的渡邊義一郎先生的鼎力相助，在此表示由衷的謝意。

　　如果本書能成爲階層人士們的參考，並有助於對運動的啓發，乃是筆者的榮幸。

目　　錄

總　論

1.競技運動的播遷

　　競技運動的歷史悠久，不論是農耕民族或狩獵民族都會利用閒暇玩遊戲，或在各式各樣的祭典中舉行用肢體活動的儀式、典禮，這些利用肢體活動所表現的慶典儀式，慢慢地發展為競技活動。

　　近代的競技活動多數是英國等歐洲先近國家，貴族之間所盛行的內容，經年累月之後變成傳統性的競技活動。而隨著近年來一般人民的生活日漸富裕，在庶民之間也開始盛行競技運動。但是，和歐洲傳統式的競技活動相較起來，對長年度過貧困農耕生活的民族而言，並無法真正地落實傳統的競技運動，其間缺乏歐洲競技運動的形式面的轉移。

　　第二次世界大戰之後從美國、歐洲各地突然移入大量的冠軍型競技運動，結果專以勝負為目的，使得整個潮流發展為只有和奧林匹克運動的金牌有關，才是競技運動的傾向。

　　一般在食、衣、住等其他方面吸收外國文化時，都是經過長久的歲月從中挑選適合自己國情，而便利的內容。西風東漸後慢慢地褪掉長袍馬褂而改穿西裝打領帶，但其間的轉移是潛移默化有一段長久的孕育期。相對的，競技運動是在短期間內大量地引進擁有數百年傳統的歐洲競技運動，使得人們無法以自然發生的競技運動為接納的主題去享受運動，反而引進了以勝負決戰為目的，爭奪冠軍的競技運動。

　　競技運動引進的經過若以文化的播遷為例，彷彿是某天突然脫掉長袍馬褂，而不思索國人所必要的內容，即逕自接納穿戴西裝打領帶的歐洲文化的形式，其間的過程相當勉強。因此

，無暇解譯訓練的方法或競技運動的本質，及其必要性而流傳至今。

2.競技運動的錯誤認知

競技運動已先訂定了培育教養、禮儀法度或鍛鍊體力、耐性、耐力等目的。而失去發自內心去享受運動、做為與朋友溝通的社交手段，或紓解精神壓力競技運動原有的本質。在經濟富裕的現代應從根本重估國內競技運動的必要性，使我們能加入歐洲具有傳統競技運動文化的一員。

正如電視播放的以競技運動為主題的卡通節目所象徵的，國內的競技運動全屬培養耐性的性質，兒童們已抱有這樣的運動概念，並對艱難的競技運動帶著憧憬。更可悲的是競技運動原本是從遊戲發展而成，但現代的兒童從未體驗在山野間奔馳的自然遊戲，幼小即參加運動社團，利用特訓學習高難度的技術，由於身體、精神兩方面都受到偏頗的灌輸而成長，未曾接觸所有競技運動的趣味性，而無法專注、熱心地投入於單一的項目中，這乃是目前的現狀。

小學、中學時期只接受單一競技項目的特訓，被迫做艱深的肌力訓練後，已出現了不少身體上或精神上的競技運動障礙。

3.運動的喜悅

最近各公司行號已陸續實行週休二日制，個人的休閒時間有年年增加的傾向。如何度過休閒時間已成為現代人的重大問題。最近有不少人呼籲應利用休閒時間與競技活動、運動親近。

人參與運動而以某種目的做運動，即使運動本來的價值減半。

為了苗條、增加體力、保持年輕、促進健康等，以各種名

目參與運動會令人漸漸感到厭惡且無法持久。最重要的乃是所參與運動的內容。所從事的運動應該是任何人都覺得有趣，並可以練習又具有技術性，且能做系統性發展的內容。依形式一再反覆實行設定在同一個階層的運動，只會令人感到痛苦而沒有任何樂趣。一般人都喜歡先設定某種目的，在「應該……」「必須……」的意識形態下採取行動。在歐洲各地只要有一個足球又有五、六名伙伴，隨即分成兩組自行訂定一個目標而開始玩起遊戲。他們懂得利用僅有的少許時間盡興地享受運動。

人本來就具有愉快地活動的基本慾望。從這一點看來運動的喜悅和享受美食的歡愉是一樣的。在健康的狀態下我們毫無忌憚，會自由選擇喜愛的食物享受餐點的美食。而健康的人從事運動時，也是自由地選擇自己愛好的運動，只要從運動中舒暢身心感到喜樂就行了。如果運動是為了某種目的會減輕興趣，並失去運動本身的意義。雖然身體某部的機能出現障礙時，為了機能回復利用運動做復健是有其意義，但健康的人除了運動員之外，利用運動為各種目的的處方是毫無意義的。

雖然醫師對病患有時必須限制其內容，但健康的人如果一味地在意攝取的營養份、卡路里不論看見何種食物，都已失去飲食的樂趣。

選擇運動時也應自由地挑選適合自己且有趣的內容。從事運動時我們所思考的第一個條件是有趣、第二是專心投入，而排泄大量的汗水亦即運動量豐富，第三是藉由反覆數次的練習使技術漸漸純熟。選擇運動時必須過濾這三大原則。

不論任何民族，對人體健康的關心自古不變。貝原益軒（1630～1714）的著作『養生訓』可說是日本這方面最古老的文獻之一。

以下簡單介紹『養生訓』的內容。將其內容依各個項目分

析整理成下表。

內　　容	所介紹的項目	百分比
1　節制內欲	98	37.83%
2　誠心養生	51	19.69%
3　身體活動	40	15.44%
4　慎　　言	25	9.65%
5　養 生 觀	20	7.72%
6　預防外邪	9	3.47%
7　培養元氣	9	3.47%
8　其　　他	7	2.72%

　　從上述的內容看來，有關身體活動只佔整體的15%。一般人一提起健康往往和運動聯想一起。特別是體育界人士應該糾正這樣的概念。人體健康除了體力之外，精神面、飲食面及其他各個方面都會對整體造成影響。

　　有關運動與人之間的關連應該返回原點，正視人之所以運動乃是原本具有的基本慾求。貝原益軒是出生於距今約300年前的日本江戶時代初期，他的養生之道使其延年益壽走完84歲的生涯。

　　隨著文明的發達現代社會的結構產生了各式各樣的變化，但人基本上的觀念不論古今從未改變，我們不可忘記隨時冷靜地正視人之所以為人的原點。

4.身為遊戲人的運動

　　以往對人的本質特徵是以「智慧人」（homo sapaiens）、「工作人」（homo fabers）、「遊戲人」（homo ludens）等觀點來掌握。其中「遊戲人」和運動的人特別有關。

　　Johan Huiziga以遊戲人（homo ludens）做為人的特徵，從遊戲的特質、遊戲的心等層面闡明了人所具有本質上的機能。

　　他對於遊戲做了以下的論述。

　　所謂遊戲是自由的行為或活動。遊戲具有規則，而規則一旦訂定後，則具有絕對性的強制力。因為，規則受到破壞時遊戲的世界即崩壞。

　　遊戲是和「日常生活」有所區別的特殊內容，它具有主動參與的秘密性。

　　Johan Huiziga並指稱在工作、買賣、政治、祭典、競技活動中人應隨時帶著遊戲（PLAY英、SPIELEN德、JOUER法）心去參與。

　　有關遊戲的本質在此無法詳細說明，不過，我想特別強調的是競技運動應該和Johan Huiziga所指稱的遊戲（LUDENS）的領域有所關連。

　　尤其是競技運動越盛行會失去遊戲的要素。但因奧林匹克運動盛會的主導，競技運動已被利用為國家的威信及商業的廣告。雖然運動設施一再擴建加大，但運動選手們被職業化之後變成利益得失的傀儡。

第一部
短跳繩運動

第一章　有關短跳繩運動的理論

1.短跳繩運動的歷史

　　利用短跳繩的遊戲在世界各國自古以來盛行已久。尤其是歐洲在十九世紀初期，以德國為中心已出現了高度的技藝。

　　在此介紹德國於1804年由格茲・姆茲及1816年由亞恩、艾賽廉恩所出版的『青年體操』（Gymnastik für die Jugend）與『德國體操』（Die deutsche Turnkunst）的內容。

『青年體操』（Gymnastik für die Jugend）
格茲・姆茲、1804年
麻繩舞蹈（Der Tanz im Strick）

　　這個運動的種類非常多。並不像繩圈（Reifen）的運動只是利用腳和手臂的運動。它還具備技術性乃是手臂與全身的運動。即使只是一條麻繩（Strick）在這裡卻是神通廣大的用具。用樹木精細地鞭策而成的麻繩極為柔軟。但剛購買的麻繩未經琢磨派不上用場。使用越久的越好。在一切講究完美的英國對平淡無奇的麻繩也特別製造，外部用羊毛線覆裡而著色。麻繩的兩端附有把手。而把手的外端又附帶當麻繩旋轉時會跟著迴轉的東西。這些裝備並不一定是為應付多采變化的運動。而是預防我們擅自加長或縮短麻繩。最好只在單邊的尾端裝置這樣的把手。預防麻繩迴轉時的扭曲，只要在單邊的尾端加上把手就足夠了。如圖1的斷面圖所示。

　　a是麻繩穿過後打下的繩結，這個繩結會穿進b的凹陷部

圖1　麻繩的把手
Gymnastik für die Jugend（J, C, F, Guts Muths）

份。因此，麻繩會通過 c 的洞孔。尾端的 d 把手部份會套在 b
的上頭。其他的程序由此自然理解。演技者只要單手握住這個
把手則可用另一隻手（直接握住麻繩的手）自由地縮短或加長
麻繩。一般的跳躍運動是雙手握住麻繩的兩端，在跳躍時讓麻
繩通過雙腳下及頭上。但如此簡單又耳熟能詳的動作卻有許多
的變化。因此具備以下的課題。

1.向前的簡單跳法（Einfacher Durchschlag vorwärts）

身體的姿勢和繩圈的 1 號動作一樣保持筆直。

我們在這項技藝或其他技藝上，並不需要一再主張胸部朝
前雙腳保持良好的姿勢。簡單的跳法（einfacher Durchschl
ag）是在各式各樣的跳躍方式中最容易的方式。演技者用雙
手抓住麻繩兩端讓麻繩置於雙腳前呈圓弧狀，中間長度不長也
不短。演技者踩在麻繩之上，雙手握住麻繩的位置與腰部同高
，這是一般的長度。不停而順暢地讓麻繩從雙腳通過繞過背部
上方，穿過頭頂再通過雙腳下，在這個循環動作中不停地揮舞
麻繩且享受跳躍的樂趣必須有若干的技術。剛開始先將麻繩置
於身後，再擺動手使其晃過頭上。演技者開始做跳躍動作時，
必須充分地擺動麻繩才能產生跳躍運動。下面的方式是手臂和
手腕最適宜做跳躍的姿勢與運動。

雙手臂在身側彎曲做輕微的運動。雙手置於腰高之前。雙

手由上往下做畫圓運動以便充分地繞轉麻繩。課題 1 的演技在這一點有最詳細的說明。

2.向後方的簡單跳躍法（Einfacher Durchschlag rückwärts）

將麻繩做反方向的運動。麻繩從雙腳前方往上揚起越過頭頂往背部下方而落。接著再穿過腳底。雙手運動也呈相反動作由下往上做畫圓的動作。

3.向前方的簡單跑跳法

這和課題 1 的技藝相同。不過，演技者要邊跑邊跳。這和課題 3 拿著繩圈相同。

4.伴隨踏步的簡單跳法

這和拿著繩圈的運動完全相同。演技者當然要停留在所站立的場所。雙腳派上用場的舞蹈姿勢位於上空。或者在第 1 個跳躍時用第 1 的姿勢跳躍。第 2 個跳躍時用第 4 個姿勢右腳先出。第 3 個跳躍時用與第 4 個相反的狀態跳躍。亦即左腳先出。第 4 個跳躍時雙腳以第 2 個姿勢跳躍。因為這樣才可以從頭開始。而我們也可以隨意地配合。

5.簡單的順序跳和交叉跳（前方和後方）

這個動作有點困難。開始做跳繩的跳躍動作時，如課題 1 的動作要讓麻繩穿過雙腳下。但是，在第 2 個跳躍時手臂要交叉著跳。左手臂朝右方伸出而右手臂置於左腰附近。因此，麻繩在穿過腳下之前會在空中變換位置。前者的旋轉方式是「筆直繞轉」（Gerade），而後者的回轉方式稱為「交叉」（Gekreuzte）。這個課題中兩者要經常交互練習。一般是先學向前方再向後方跳躍。前後方的跳躍都非常簡單。

6.順序跳、交叉跳、二廻旋跳的變化

為了輕易地習得令人感到快適的這個課題，兒童必須學習在一次的跳躍中讓麻繩穿過腳下兩次。上述的課題之後應該可

以辦得到。換言之，已經不必要再學習打拍子了。或者也不必
在呈變化的連續回轉中有確實的順序。譬如，剛開始做兩次順
序跳躍再做二廻旋跳。接著改做交叉跳。然後再做用兩個簡單
擺動的新組合。這些或其他的廻旋順序必須具連貫性，彷彿打
拍子一樣地串連起來。

7. 和(6)同樣的運動做跑步跳躍

前述的運動確實練習後，這個運動並不困難。但必須留意
不正當姿勢。

8. (6)的後方

順序或交叉跳做起來容易，但二廻旋跳卻非常困難。利用
不斷的練習可以慢慢地駕輕就熟。

9. 用舞蹈的步伐做(6)的課題

我們把課題(6)做以下的變化。這時必須配合課題 4 所教
導的步伐來練習。

10. 手臂交叉做一廻旋跳（交叉跳）

這個課題是讓雙手臂彼此遠離而握住麻繩。亦即使雙手臂
交叉。左手在身體的右身側，右手在身體的左身側做運動。雙
手並不靜止於一次手臂交叉的狀態，而是在各個麻繩的回轉之
際呈交叉狀。這時一次是置於左，另一次置於右手上方。

11. 雙手交叉做一廻旋跳、跑跳

這和前面的課題採相同的方法而帶有若干的變化。演技者
勿停止動作必須同時做跑步動作。這時通常會忘記身體保持良
好的姿勢。

12. 二廻旋跳

做這個課題時當離地做各個跳躍時，麻繩必須通過腳下兩
次。為了在雙腳落地之前使麻繩通過兩次，必須讓麻繩快速地
旋轉，做起來相當困難。但不斷地練習可駕輕就熟。

13.順序跳和交叉的二廻旋跳（變化跳）

這個課題比前項更困難。為了做這樣的動作雙手及雙手臂必須迅速地做動作。在每個跳躍時麻繩需要穿過腳下兩次。但是手必須進行既定變化的運動。換言之，在一次的跳躍中手要置於體側，接著做交叉動作。同時隨時要保持這個變化做練習。長麻繩比短麻繩較易練習。

14.交叉二廻旋跳

這是在前述所有的變化技中最困難的方式。在每個跳躍時雙手呈交叉狀。同時，麻繩在一個跳躍中要穿過兩次腳下。因此，若持續這樣的動作則麻繩轉動的速度極快。

15.方向轉換（Die Wendung oder das Umdrehen）

這課題並不比前述的各項難。「由前方往後方」或做相反的運動，不中斷地持續做一廻旋的快速轉向運動。無法做這個運動者先靜止前方的旋轉；若是後方旋轉則要完全靜止後方回轉。操縱法如下。

a）由前往後轉向時，當麻繩穿過頭頂落到身體前方時，不要讓麻繩穿過雙腳下，而往演技者的右側揮動。利用這個瞬間演技者可以改變方向，當往側邊擺動的麻繩達到最高點時，則繞過頭上往後方甩動麻繩。然後穿過雙腳下。這時麻繩當然往後方旋轉。

b）從後方旋轉做和前述相反的轉向時，演技者讓麻繩穿過雙腳下，而往前方面提升時要迅速地改變方向，讓麻繩從高點往下方擺落穿過雙腳下。

『 德國體操 』（ Die deutsche Turnkunst ）
亞恩・艾賽廉恩・1816年
麻繩跳躍（Sprung im Seile）

A）演技者自己甩動麻繩做短跳繩

使用的麻繩必須是½～¾的Zoll堅韌耐用型。長度是演技者雙腳踩住麻繩，麻繩的兩端與腰齊高。手臂交叉時稍微放長。身體的姿勢和利用繩圈跳躍或跳躍的預備動作時相同。手臂靠在體側輕輕地彎曲雙手微微地伸出放在腰附近。麻繩是藉由手腕關節的旋轉才產生晃動。手臂與動作毫無關連或僅有一點關連。

1.簡單的跳躍法（Einfachen Durchschlag）

a）筆直跳躍法（Gerader Durchschlag），原地跳（從前方跳、從後方跳）

邊跑邊跳（用2/4拍舞步跳、跑步跳）

b）手臂交叉跳法（Gekreuzter Durhschlag）

這時下手臂要彼此交叉。

(1)呈交叉跳

原地跳（從前跳、從後跳），跑跳（2／4拍跳、跑步跳）

(2)經常變化手臂交叉跳（順序跳和交叉跳）

原地跳（朝前後、朝後跳）

跑步跳（2／4拍跳、跑著跳）

2.雙重跳法（Doppelter Durchschlag）

每一次跳躍時麻繩必須穿過腳下兩次。

a）筆直跳 ⎫
b）手臂交叉跳 ⎬ 和前述的變化相同

3.麻繩從前方往後方改變方向的轉向或其相反的轉向

a）麻繩從前方往後方改變的轉向

演技者讓麻繩從前往後繞過雙腳之際，迅速地將麻繩朝右側甩高，演技者本身也迅速地往右方轉向。這時麻繩會從後方往前方穿過雙腳下，朝左側改變方向時也以同樣的方式操作。

　b）麻繩從後方朝前方改變的轉向

　當麻繩從後方往方前穿過腳下揮高時，演技者迅速地改變方向。然後讓麻繩從前往後方通過。開始時做緩慢動作，然後加快速度練習。

　做手臂交叉的二廻旋時為了做起來容易可做簡單的變化。簡言之是以優美的動作依照順序做各種跳躍方式的變化，這時儘量保持膝蓋筆直、雙腳併攏，或讓雙腳在空中拍打兩次或用單腳做交互地跳躍。

短跳繩運動的變遷

　若要看跳繩運動的變遷以格茲・姆茲的『青年體操』（Gymnastik für die Jugend）和亞恩的『德國體操』（Die deutsche Turnkunst）最值得注目。跳繩運動可分為長式與短式跳繩運動，前者是讓跳躍者以外的人甩動長繩，後者是跳躍者本身甩動繩子做跳躍。格茲・姆茲將麻繩的種類區分為Seil（長繩）和Strick（短繩）而亞恩則以Langen Seil為長繩，Kurzen Seil為短繩，兩者都使用Seil的用語。有關麻繩的長度格茲・姆茲在「體操入門書」或「德國體操的概要」中提及Strick（短繩）的長度是演技者腳踏住麻繩的正中央，從肩到肩的長度，而「青年體操」一書中則指出演技者踏住Strick（短繩）的中央兩側與腰齊高為適宜。同樣地，亞恩在「德國體操」一書中也提起Kurzen Seil（短繩）的長度是演技者踏住麻繩，麻繩的兩側與腰齊高的長度，手臂交叉時麻繩略為放長。

　有關麻繩的廻旋技術，格茲・姆茲做以下的陳述。

　雙手在身側彎曲做輕微的運動。而雙手置於兩側腰高之前的位置。雙手從上方往下方做畫圓的運動以讓Strick（短繩）

充分地回轉。

有關這一點，亞恩的說法如下。

雙手臂貼靠在身側輕微地轉起，而雙手回升置於腰側，繩子的晃動是因手腕關節回轉而產生。手臂完全無關或有些許的關連。

在十九世紀的初期對於麻繩的長度或麻繩回轉的方式，有如此正確而詳細的陳述，實在令我們幾乎難以置信地驚訝。由此令我們深切地發覺在歐洲他們是如何運動的技術性並付諸實行。不論是格茲・姆茲或亞恩當時已將交叉二廻旋跳的困難技藝做為運動課題，正因為有如此徹底的運動技術性的探求，才可達成這些課題吧！雖然當時所使用的麻繩的質料和現代的乙烯樹脂麻繩相較起來遜色許多。

2.短跳繩運動的特性

　　○可獨自隨地練習。

　　○男女老幼可因其年齡、體力自由地選擇課題。

　　○可以鍛鍊人的體力中最重要的足、腰的肌肉。

　　○充分地鍛鍊心肺機能。

　　○可以和伙伴進行溝通。

　　○不必花費。

　　○培養運動的韻律感建立所有競技運動的基礎動作。

　　○培養有助於各項競技運動的腳步基礎。

3.短跳繩運動的用具與設施

(1)麻繩

任何競技運動的用具或設施的開發都有助於技能的提高。短跳繩的用具最好是16～20cm（兒童用）、20～23cm（成人用）

外皮用乙烯樹脂包成的繩索。

繩子的長度是穿過單腳下方尾端的把手根部（繩子從把手露出的部份）位於胸高到腰高之間的長度，隨著技術的純熟慢慢地縮短（圖2）。

(2)跳板

1）跳板的使用法

幼兒或初學者可藉此走走或跑跑跳跳。這有助於培養運動的基礎。隨著技術的純熟可使用跳板（具有彈性的板）。尤其是練習三廻旋的技藝時利用跳板練習較具效果。

利用彈力適當的跳板做練習時，即使是小學三～四年級的女生在遊戲的練習中，也可以輕易地做四廻旋的大彈跳。

最好避免長久在水泥地或柏油地等堅硬的場地練習。尤其是發育旺盛的兒童，恐怕會造成足腰的障礙而影響成長。

2）跳板的製作法

兒童用的跳板是長180cm、寬90cm，厚2.2～2.6cm左右的夾板，兩側再製12cm左右高的腳（圖3）。

成人則使用長240cm、寬120cm、厚2.8～3.3cm的夾板（圖3）。

4.短跳繩運動的跳法

(1)手臂的動作

繞轉繩子時繩子變成手臂的延長，手臂必須和繩子成一體動作。剛開始手臂儘量做大幅度地旋轉，以配合繩子的回轉。隨著純熟手臂的動作會變小或變化為手腕置於腰側做動作（圖4）。

(2)跳躍的體勢

跳躍時的空中姿勢在不習慣時呈彎腰捲曲的姿勢，但習慣

圖 3 跳板

圖 2

圖 4

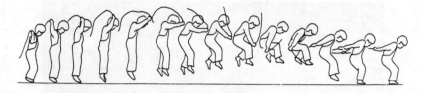

圖5 將繩子從後方往上投擲做刻意的高跳動作。

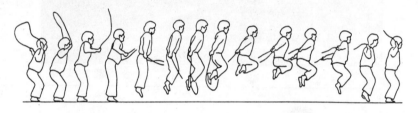

圖6 整體帶有韻律感的動作而省略無謂的動作。手的動作越來越小。

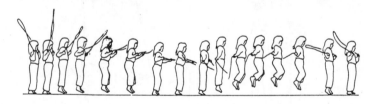

圖7 用一廻旋二跳躍掌握時機,會顯得美妙而自然。手勢動作越來越小。

後會漸漸地鬆弛過於勉強的體勢,而變成鬆弛的屈身體勢。

　　變成「＜」字型的姿勢或身體筆直伸展的體勢都不好(圖5、6、7)。輕微彎腰的體勢或挺直腰身彎曲膝蓋,腳尖朝向後方的體勢最佳(圖8、9、10、11、12)。

　　(3)跳躍法

　　在跳板上的練習跳對於培養往下壓跳板的跳躍方式極為重

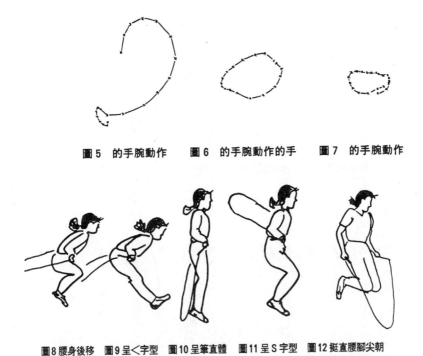

圖5 的手腕動作　　圖6 的手腕動作的手　　圖7 的手腕動作

圖8 腰身後移　　圖9 呈＜字型　　圖10 呈筆直體　　圖11 呈S字型　　圖12 挺直腰腳尖朝
的不良跳法　　的不良跳法　　勢的不良跳法　　的優瓦跳法　　後彎的最佳跳法

要。必須注意在跳板上的跳躍和地上不同的是腳的屈伸方法完
全相反。在跳板上的跳躍基本上是採取在跳墊上彈跳的技術。

　　利用彈墊或跳板的跳躍由於是藉助器材的彈力在著地時是
以膝蓋、身體伸直的狀態踩踏下方，而在地上跳躍著地的刹那
，會先採膝蓋彎曲的跳躍體勢，再朝上方挺立。簡言之，在彈
墊或跳板上的跳躍是在空中以蹲立的體勢開始跳躍，接著再採
「往下方跳」的型態（圖13、14）。而在地板上的跳躍則是
從蹲立的狀態改成「朝上跳躍」的型態（圖15）。

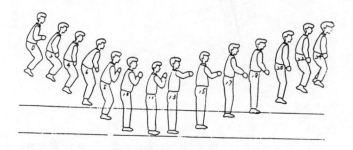

圖13　彈墊的跳躍（著地時雙腳伸直往下壓）

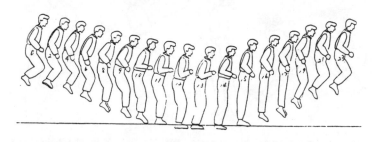

圖14　跳板上的跳躍（和彈墊同系的跳躍）

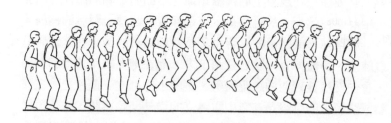

圖15　地上的跳躍（跳躍前先屈身再往上跳）

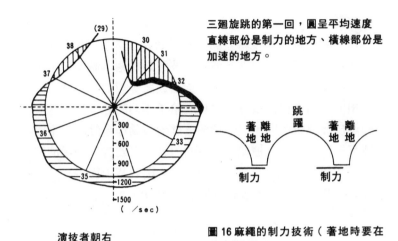

三廻旋跳的第一回，圓呈平均速度
直線部份是制力的地方、橫線部份是
加速的地方。

演技者朝右

圖16 麻繩的制力技術（著地時要在
麻繩上制力）

(4)麻繩的制力

麻繩的繞轉方式並非「等速運動」。做四廻旋、五廻旋等
高速度的技藝時，飛揚在空中的麻繩速度及著地時的麻繩速度
之間有極大的出入。換言之，著地時麻繩必須一邊制力，並準
備下一個跳動作。一旦學會控制麻繩的技巧進步就快了（圖
16）。

在初步階段若要習得麻繩制力的技術練習繞轉一回，麻繩
的過程中試跑五～六步的課題較具效果。

而在跳板上做一廻旋或二廻旋的動作時，應儘量跳高並練
習緩慢地甩動麻繩。

5.做為競技運動的短跳繩運動

自古以來，人類的遊戲文化是從訂定規則，發展為競技運
動。

如此神妙的短跳繩遊戲只要訂定規定，也是一項了不起的

競技運動。

　　INF 國際跳繩競技聯盟為了讓短跳繩成為 21 世紀的新型競技運動，而訂定了規則。這項競技運動是融合體操競技、陸上競技、舉重競技、柔道競技、劍道競技等規則的競技。

　　規則的內容根據技藝的難易度給予不同的評分點，基本上每一個技藝連跳四回，以五項技藝做連續動作合計跳二十回。試技有三回，準備三種類的演技的內容，只要其中一項演技合格即可。如果三種類的演技完全成功，則以其中獲得高分者有效得分。有關評分點的詳細內容容後再敍。

第二章　有關短跳繩的實技指導

　　所有競技運動的技能會自然地從日常上的運動，發展為高度的競技運動。因此，只要從日常性的運動巧妙地鍛鍊運動課題，不論是幼兒或初學者，若能循序漸進花時間努力，則可輕易地變得純熟。

　　在實技方面為了令讀者各位一目了然，儘量利用較多的插圖或照片。

　　技藝方面則以幼年到成年人（0歲到100歲）為對象，列舉100項運動課題，以方便做為個人一生的競技運動。

　　內容的安排是1～30級是基礎篇、31～54級是初級篇、55～74級是中級、75～100級是上級篇。

1.有關短跳繩運動的術語

1）術語的意義

　　跳繩運動以往的練習方式是利用次數或時間來進行。譬如二廻旋跳可跳幾十回？可連續跳幾分鐘等等。

　　將跳繩運動的技藝當做文化財的一種，而思考其整體性的技藝及發展時，術語所具有意義非常重要。

　　如果是 10 或 20 種技藝只要利用符號或俗名即足夠，若要表示超出100項的龐大數目的技藝，就必須把握其運動構造上的特徵，找出法則性挑選基本的運動，以運動基本語及規定詞來表記。若以這個觀點來掌握跳繩的技術，則跳繩具備有成為競技運動的發展。

2）跳繩運動的基本語和規定詞

跳繩的術語是以八個運動基本語為主，由「廻旋方向的規定詞」「手臂的體勢規定詞」、「麻繩廻旋數的規定詞」所構成。麻繩的廻旋是以前後鉛直運動面做運動，雙腳併攏而跳，廻旋方向有前方及後方。麻繩從前朝後穿過足下的廻旋方向規定為「前方」，而相反的廻旋方向則定為「後方」。對於手臂交叉體勢變化的規定詞使用正面、背面、混合等三個用語。手臂在身體前面交叉的體勢以「正面」表示，手臂在背部交叉的體勢稱為「背面」，而雙方混合的體勢亦即右手臂在正面、左手臂在背面各自交叉者，或相反的情況則以「混合」的規定詞表示。

跳繩運動最基本的要素是順序、交叉、側廻旋、變化等四種。這四要素彼此融合可形成以下八種，具有系統的運動型態，這八種可以用運動基本語來表示。

亦即(1)順序跳、(2)交叉跳、(3)順序與交叉跳、(4)變化跳、(5)側廻旋交叉跳、(6)側廻旋變化跳、(7)兩側廻旋變化跳、(8)單側廻旋變化跳等。

各個運動基本語的配列法是依「方向」「手臂的體勢」的順序排列在運動基本語之前，而麻繩廻旋數則置於運動基本語之間。譬如，做交叉跳的三廻旋時，乃是使用前方正面交叉三廻旋跳的用語，「三廻旋」一語置於「交叉」和「跳」兩語之間。若是變化三廻旋跳的情況，如果手臂的交叉體勢有變化時，最後要明白地表示「順序」與「交叉」的關係。譬如「前方正面變化三回跳順、順、交」。側廻旋變化跳而手臂的交叉體勢有變化時，則用以下的方式表示。「後方側廻旋跳正面、混合」。

根據運動基本語和規定語的配列順序做成以下的表。

以下依各個運動基本語解說其術語。

表1. 跳繩術語：運動基本語和規定詞一覽表

麻繩廻旋方向的規定詞	手臂的體勢規定詞	運動基本語	麻繩的廻旋數	跳	變化跳的順序
前方 後方	正面 背面 混合	順 交叉 順和交叉 變化跳 側廻旋交叉 （側廻旋和交叉） 側廻旋變化跳 兩側廻旋變化跳 單側廻旋	一廻旋 二廻旋 三廻旋 四廻旋	跳	順 交 （正面） （背面） （混合）

（1）順跳

順跳是手臂不交叉的跳躍，因而不需要表示手臂體勢的規定語。譬如，前方順一廻旋跳、前方順二廻旋跳、前方順三廻旋跳等。這時順跳是所有技藝的基本動作，因而二廻旋以上的技藝省略掉「順」的文字，而一廻旋的情況則省略「一廻旋」的用語。因此，用前方順跳、前方二廻旋跳、後方三廻旋跳等表示。不過，在發展為「順和交叉跳」的情況，若要明示廻旋數則用「順二廻旋」或「交叉一廻旋」等用語。譬如「前方順二廻旋和交叉一廻旋跳」等。

（2）交叉跳

交叉跳有正面、背面交叉及混合交叉等型式，而在麻繩的廻旋數上也有變化。譬如用「後方正面交叉二廻旋跳」或「前方背面交叉廻旋跳」等表示。手臂的體勢一般是以正面交叉為基本，因而可以省略「正面」二字。背面交叉或混合交叉時，

用體勢規定語的「背面」及「混合」等用語。

（3）順跳和交叉跳

　　順跳和交叉跳的融合技中在「順」和「交叉」之間用「和」字表示融合關係。亦即用「順和交叉跳」表示。如果各個廻旋數不同時，則用下部的方式表示。如「前方順二廻旋和交叉一廻旋跳」、「後方順三廻旋和交叉二廻旋跳」等。這時交叉的手臂體勢若是正面的情況，則可省略「正面」的規定詞，若是背面則必須明示「背面」的規定詞。譬如「前方順二廻旋和背面交叉一廻旋跳」。

（4）側廻旋交叉跳

　　側廻旋交叉跳是把麻繩在體側做一廻旋之後，做交叉跳的技藝。麻繩在體側做廻旋時已做跳躍動作。換言之，是一邊跳躍一邊做側廻旋，然後接著做交叉跳的融合動作。因此，「側廻交叉跳」有二廻旋跳的韻律感，「側廻旋交叉二廻旋跳」則有三廻旋跳的韻律感。這個技藝在初步的階段可不做跳躍，而只將麻繩在身側廻旋著做交叉動作時，才做跳躍的運動。這個運動是「側廻旋」和「交叉跳」呈融合關係，因而其間用「和」字表示。亦即「後方側廻旋和交叉跳」、「前方側廻旋和背面交叉跳」等。

（5）變化跳

　　變化跳是順跳和交叉跳在一個跳躍中同時進行的融合技。前述的「順和交叉跳」是各自一回跳的融合關係，而變化跳乃是在一回的跳躍中，手臂的體勢呈順和交叉變化的融合構造的技藝。這個運動是以二廻旋的技藝為基本，因此省略掉「二廻旋」的用語而只以「變化跳」表記。此項技藝有兩個方式，其一是以「交叉、順」的順序所做的變化跳，其二是反之用「順、交叉」的順序做變化跳。二廻旋的變化跳可任取方向行之。

至於三廻旋的變化跳可利用順和交叉的變化改變方式，因而在變化三廻旋跳的後面添加「順」和「交」的文字，以表示其間的組合關係。譬如「前方（正面）變化三廻旋跳順、順、交」）或「後方（正面）變化三廻旋跳順、交、順）」等。這時正面變化是基本動作。因而可以省略「正面」的規定詞。

（6）側廻旋變化跳

側廻旋交叉和變化同時進行時用「側廻旋變化」的基本語。側廻旋變化跳是側廻旋交叉和順同時進行的融合技。這時必須由交叉動作開始。三廻旋的變化跳時則用「前方側廻旋變化三廻旋跳交、交、順」來表記。同時進行正面交叉和混合交叉的變化跳，則用「後方側廻旋變化跳正面、混合」等表示。

（7）兩側廻旋變化跳

一個跳躍中同時進行兩側的側廻旋交叉跳，使用「兩側廻旋變化跳」的基本語。表記是「前方兩側廻旋變化跳（正面）」。正面交叉和混合交叉同時進行的兩側廻旋跳，以下列方式表記。譬如「前方兩側廻旋變化跳正面、混合」等。這時手臂是在變化跳時做變化，因而正面或混合的規定語放在最後。麻繩廻旋呈四廻旋的韻律感。

（8）單側廻旋變化跳

在一個跳躍動作中連續二回進行單側的側廻旋交叉的技藝。使用「單側廻旋變化跳」的基本語。有關這個技藝的表記很容易和側廻旋交叉跳攪混，因而用「直接二回連續」的用語，以明確地表示運動過程。譬如「前方單側廻旋正面交叉直接二回連續跳」等。麻繩的回轉呈四廻旋的韻律。

2.有關短跳繩運動實技指導

基礎篇（30課題）

1　電車遊戲

2　線上跑步

3　過河遊戲

4　繩圈跳（猜拳）

5　二人拔河

6　三人拔河

7　投擲麻繩

8　麻繩敲地

9　單手握住兩頭收起的麻繩在腳下水平繞轉麻繩

10　單手握住兩頭收起的麻繩在頭上及腳下交互地呈水平狀甩動麻繩

11　單手握住兩頭收起的麻繩往前甩動前進

12　單手握住兩頭收起的麻繩往後甩動而行

13　單手握住兩頭收起的麻繩往後甩動呈8字形往前單腳交互跳

14　單手握住兩頭收起的麻繩往後甩動呈8字形往後單腳交互跳

15　雙手握住麻繩甩動呈8字形往前行

16　雙手握住麻繩甩動呈8字形往後行

17　麻繩落於前方並跨過

18　往前邊走邊跳

19　往後邊走邊跳

20　往前兩步跑跳

21　往前快速兩步跑跳

22　往後兩步跑跳

23　往前三步跑跳

24　往前一步跑跳

25　往後一步跑跳

26　二人一組，跳躍者單手握住麻繩，他人在身側繞轉麻繩做二步跑跳

27　三人一組，站在兩側的二人繞轉麻繩，中間者做兩步跑跳

28　往前做交互單腳跳

29　往後做交互單腳跳

30　往前做2／4拍跳

初級篇（24課題）

31　前跑兩步做順和交叉跳

32　前跑兩步做順跳二回、交叉跳二回

33　前跑兩步做交叉跳

34　前跑兩步做側廻旋和交叉跳

35　後跑兩步做側廻旋和交叉跳

36　二人用一根麻繩跳

37　二人用兩根麻繩跳

38　二人交互跳

39　二人對向跳

40　二人同時跳、一人由後方進入

41　呈水平繞轉麻繩而跳

42　用呼拉圈做順跳（原地）

43　前方順跳（一廻旋二跳躍）（原地跳）

44　後方順跳（一廻旋二跳躍）（原地跳）

45　前方順跳（原地跳）

46　後方順跳（原地跳）

47　前方跑跳（原地跳）

中級篇（ 20課題 ）

上級篇（26課題）

98	後方變化三廻旋順、交、交	80分
99	前方變化三廻旋交、順、順	60分
100	後方變化三廻旋交、順、順	70分

　　不論是基礎、初級、中級、上級篇麻繩的回轉方向若朝前方，則人物描向朝右，相反地麻繩回轉方向朝後時，人物則描繪成朝左。

基礎編
（30課題）

1.電車遊戲
　　把麻繩做成圓圈玩電車遊戲。可以將數條麻繩銜接一起做成大的圓圈，由數人一起玩遊戲。

2.線上跑步
　　把麻繩置於地上做成各種形狀，然後在其上跑跳或單腳跳。

3.過河遊戲

1

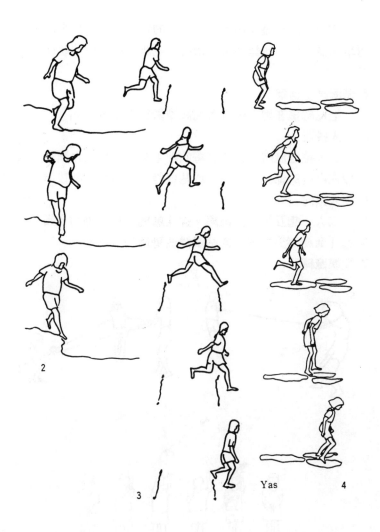

2

3

Yas

4

　　將兩條麻繩擺在地上相隔適當的距離當做河川來跳躍。也可增加為三條、四條而做連續跳。或讓麻繩呈彎曲狀做跳河遊戲。

4.繩圈跳（猜拳）

　　把麻繩擺在地上做成各種圓型做猜拳遊戲。

5.二人拔河

　　二人拉扯麻繩。拉住麻繩的把手互相拉恐怕會斷裂，因而要握住麻繩的部分來拔河。或站或蹲改變各種體勢拔河。

6.三人拔河

　　三人一起互拉三條麻繩。握住麻繩的把手恐怕會斷裂，必須握住麻繩部分拔河。或站或蹲改變體勢拔河。

7.投擲麻繩

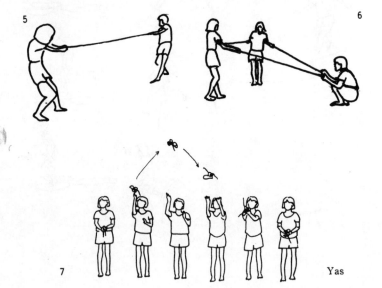

Yas

將麻繩收起綁好後投擲、接獲的遊戲。可獨自做投擲遊戲或數人一起投擲。

8.麻繩敲地

採蹲立姿勢單手握住收起的麻繩敲打地面。往下方敲打的動作和跳躍的動作連貫。

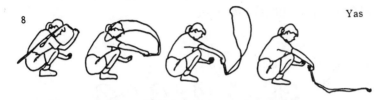

9.單手握住兩頭收起的麻繩在腳下水平繞轉麻繩

在腳下呈水平狀繞轉麻繩可培養手腕廻旋的基礎技術。練習手腕的內廻旋、外廻旋。

10.單手握住兩頭收起的麻繩在頭上及腳下交互地呈水平狀甩動麻繩

交互地在頭上及腳下做廻旋動作，可以練習手腕的外廻旋、內廻旋。這與順和交叉跳的手腕廻旋法一致。

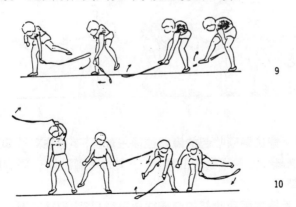

11.單手握住兩頭收起的麻繩往前甩動前進

　　往前走兩步規律性地甩動麻繩。這個廻旋是一廻旋二步跑跳法的基礎。

12.單手握住兩頭收起的麻繩往後甩動而行

　　將麻繩往後方甩動並朝後走兩步呈規律性地甩動麻繩。要配合步行動作和麻繩回轉時機。

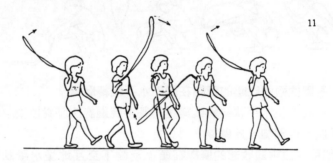

11

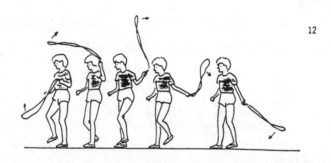

12

13.單手握住兩頭收起的麻繩往後甩動呈8字形往前單腳交互跳

　　麻繩往左右甩動呈8字形。一次的單腳跳以一廻旋的速率來練習。

14.單手握住兩頭收起的麻繩往後甩動呈8字形往後單腳交互跳

在體前甩動麻繩呈8字形朝後方變換單腳跳。一次的單腳
跳以一廻旋的速率來進行。

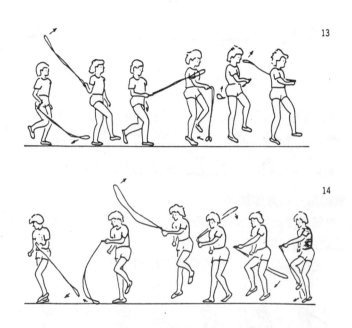

13

14

15.雙手握住麻繩甩動呈8字形往前行
麻繩往前方甩動呈8字形並往前行。以兩步一廻旋的速率
來練習。外側的手臂覆蓋在另一隻手臂上呈交叉狀。

16.雙手握住麻繩甩動呈8字形往後行
麻繩往後方甩動在體前呈8字形並往後步行。以兩步一廻
旋的速度感來進行。外側的手臂置於另一隻手臂下方呈交叉。

15

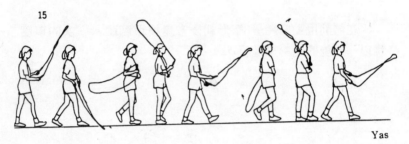

Yas

16

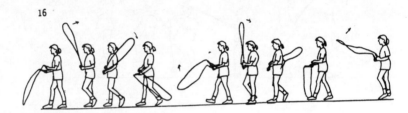

17.麻繩落於前方並跨過

把麻繩擲向前方落地而跨過。習慣之後儘可能快速地跨過。

18.往前邊走邊跳

迅速地跨過繞向前方的麻繩而往前行。

17

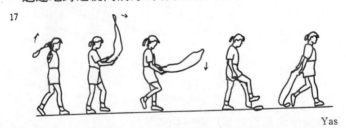

Yas

18

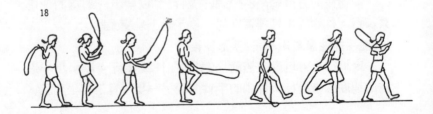

19.往後邊走邊跳

迅速地跨過繞向後方的麻繩而後行。

20.往前兩步跑跳

往前做兩步跑跳動作。這個跳法是前述跳躍運動的一切基本動作。剛開始手臂大幅度地轉動，彷彿以肩膀的根部為軸繞轉麻繩。習慣之後將軸心移到手肘，而更純熟後則利用手腕繞轉麻繩。

21.往前快速兩步跑跳

漸漸加快速度跑步後用全力跑步。純熟之後可用小組做接力跑跳遊戲。

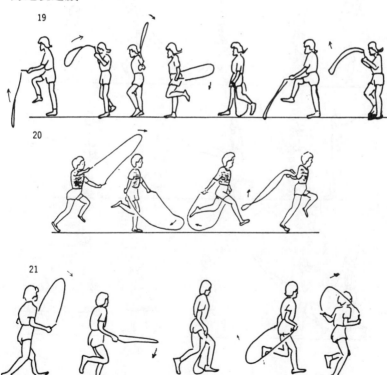

22.後方兩步跑跳

　　朝後做兩步跑跳。習慣後儘可能加速跑跳。這個跳躍法是後方一切跳繩運動的基本動作。

23.往前三步跑跳

　　以一廻旋三步速率（華爾滋速率）做跑跳運動。這個運動有助於培養制力的技術。習慣後一廻旋做五、六步跑跳培養制力技術。

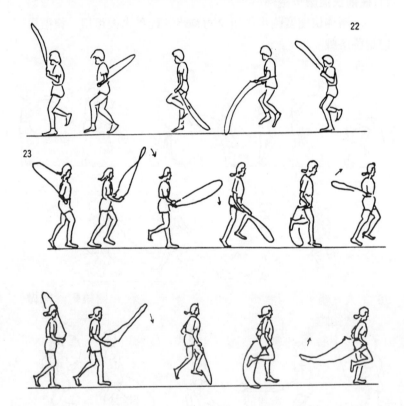

24.往前一步跳

　　以一廻旋一步的方式往前進。習慣後高舉腿步儘可能快速地繞轉麻繩。

25.往後一步跳

　　以一廻旋一步的方式往後退。習慣後儘可能加速繞轉麻繩。

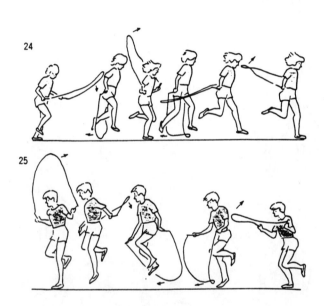

26.二人一組，跳躍者單手握住麻繩，他人在身側繞轉麻繩做二步跑跳。

　　二人配合跑步動作而跳。習慣後用2／4拍跳或單腳交互跳。

27.三人一組，站在兩側的二人繞轉麻繩，中間者做兩步跑跳。

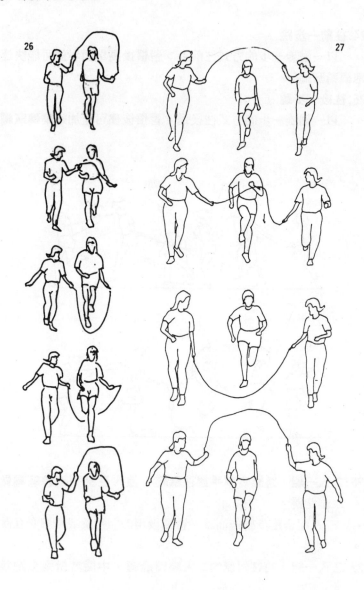

26

27

三人配合跑跳的速度。習慣之後做2／4拍跳或交互單腳跳。

28.往前做交互單腳跳

將麻繩甩向前方做單腳跳，迅速地交換腳步做單腳跳。

29.往後做交互單腳跳

麻繩甩向後方用單腳跳立，迅速地更換左右腳做單腳跳。

30.往前做2／4拍跳

往上跳高，以2／4拍的跳法往前移動。

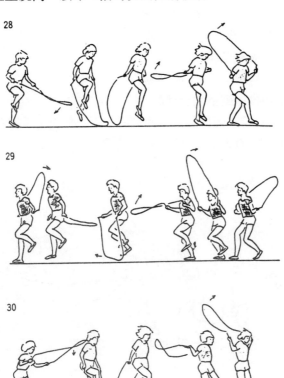

28

29

30

初級編
（24課題）

31.前跑兩步做順和交叉跳

　　剛開始配合麻繩的甩動將手臂大幅度地轉動，而徐緩地跳躍。習慣之後手臂動作漸漸縮小儘量將手腕固定在腰際而跳。速度也漸漸增加。

32.前跑兩步做順跳二回、交叉跳二回

　　交互進行順跳二回、交叉跳二回。

33.前跑兩步做交叉跳

　　呈交叉狀往前以兩步跑移動。

34.前跑兩步做側廻旋和交叉跳

　　前進一步時在體側繞轉一回麻繩，下一步交叉手臂而跳。交叉法是外側位於另一手臂上方呈交叉。

31

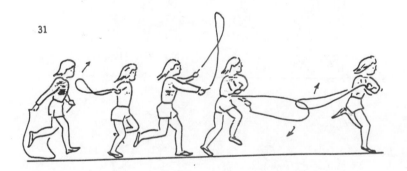

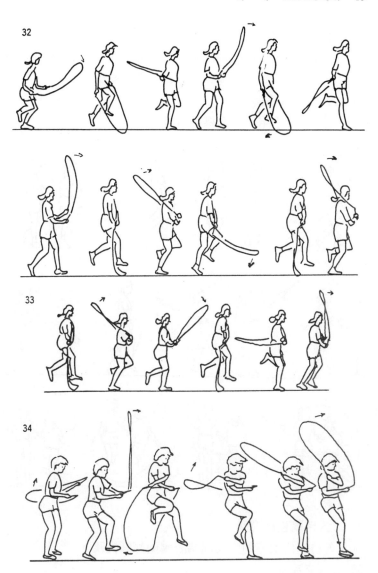

35.後跑兩步做側廻旋和交叉跳

往後退一步時在體側繞轉一回麻繩，在下一步交叉手臂而跳。交叉法是外側手臂從另一手臂下方呈交叉。

36.二人用一根麻繩跳

二人手牽手用一條麻繩同時跳。

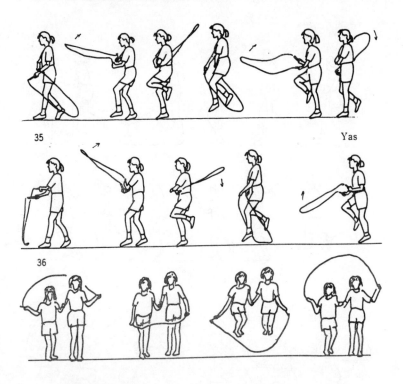

35

Yas

36

37.二人用兩根麻繩跳

各自握住麻繩的一端同時繞轉兩條麻繩跳。

38.二人交互跳

各自握住麻繩的一端交互地繞轉兩條麻繩跳。

39.二人對向跳

二人對向同時跳。以一廻旋二跳躍來練習較能駕輕就熟。

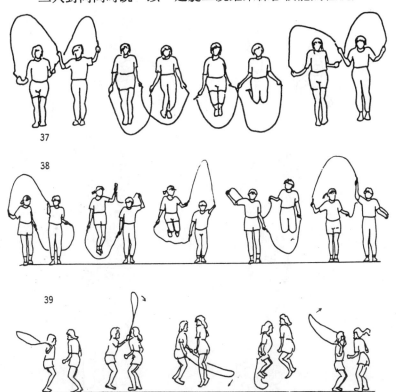

37

38

39

40.二人同時跳，一人由後方進入

一人獨自跳而他人從後方插入再同時跳。

41.呈水平繞轉麻繩而跳

呈水平狀繞轉麻繩而跳。剛開始只跳過一回，習慣之後朝麻繩回轉方向的反方向做數次跳躍。一廻旋以一秒的速率進行時則和長跳繩的速率相同。

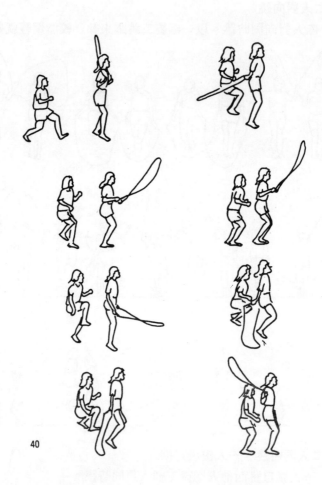

40

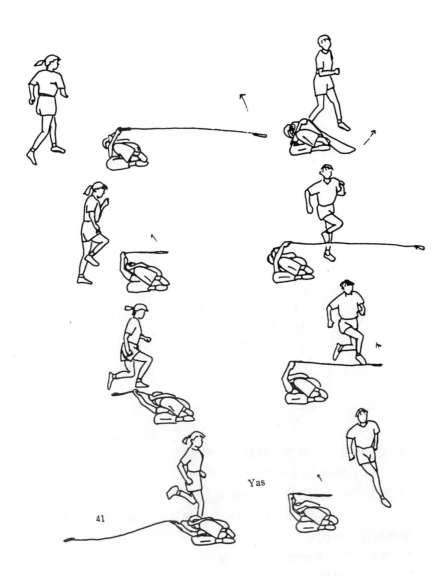

41

Yas

42.用呼拉圈順跳（原地跳）（10跳躍）
　呼拉圈不會變形方便幼兒或初學者練習。

43.前方順跳（一廻旋二跳躍）（原地跳）（10回）
　一廻旋二跳躍。這是原地跳最基本的跳法。

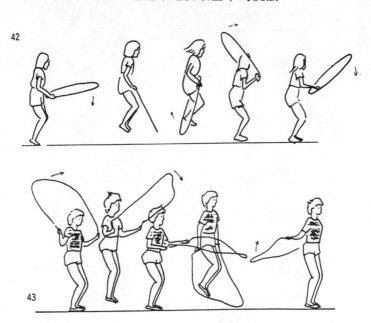

42

43

44.後方順跳（一廻旋二跳躍）（原地跳）（10回）
　將43的課題朝後方甩動麻繩而跳。

45.前方順跳（原地跳）（10跳躍）
　一廻旋一跳躍。徐緩甩動麻繩或快速甩動或高跳或低跳改變各種速率而跳。

46.後方順跳（原地跳）（10跳躍）
　朝後方甩動麻繩做45課題的跳躍。初學者會將腰身後移而

手伸向前方。跳躍的姿勢最好是手肘略微後伸而胸部稍微挺起。

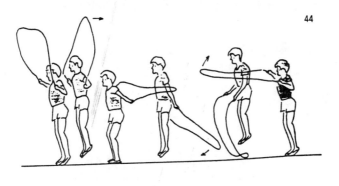

44

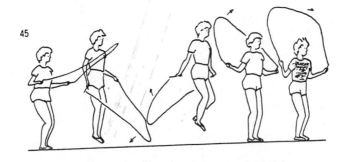

45

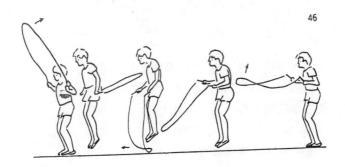

46

47.前方跑跳（原地跳）（10步）

徐緩地跑步往前移動。習慣後加快速度或抬起大腿跳著移動。

48.後方跑跳（原地跳）（10步）

徐緩地用前後腳移動。習慣之後加快度或抬起大腿做跑跳運動。

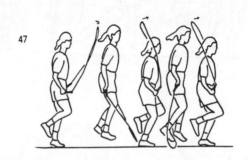

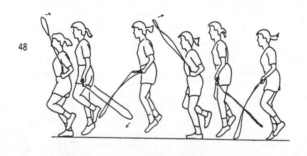

Yas

49.前方單腳跳（左、右）（原地跳）（10回）

將麻繩甩向前方用單腳跳。左腳、右腳交互跳。

50.後方單腳跳（左、右）（原地跳）（10回）

將麻繩甩向後方用單腳跳。左腳、右腳交換跳。

51.前後張開跳（單腳朝前跳）（10回）

伸出單腳在原地跳。

52.單腳朝前彈跳（單腳前彈跳）（10回）

用一廻旋二跳躍的方式跳。後腳彎曲膝蓋往前彈跳，交換腳彈跳。

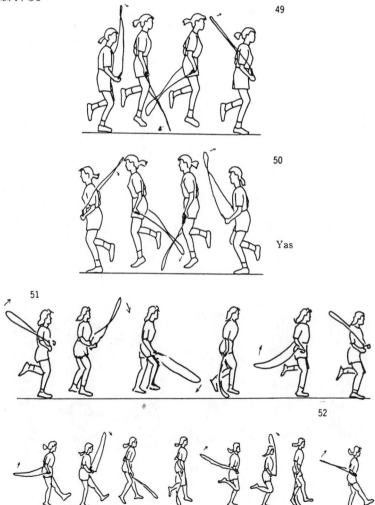

49

50

Yas

51

52

53.在長跳繩中做短跳繩（橫向）

在長跳繩（迎繩）中做順跳。習慣後做前方二廻旋跳等各種技藝（橫向）。

54.在長跳繩中做短跳繩（直向）

以直向進入長繩中配合長繩的速率做各種跳法。

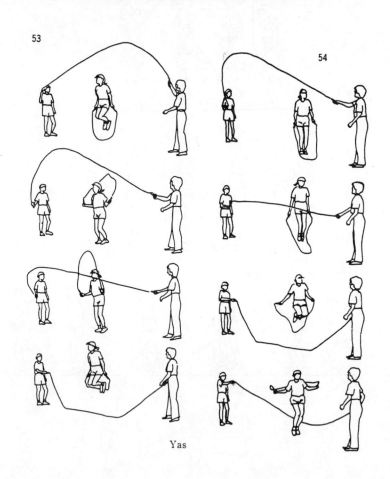

Yas

中級篇
（20課題）

55.前方順和交叉跳（10跳躍） J・K、 3分

　　將麻繩向前方交互做順跳和交叉跳。剛開始手臂儘量大幅擺動呈8字形。

56.後方順和交叉跳（10跳躍） J・K、 5分

　　將麻繩繞向後方交互做順跳和交叉跳。剛開始手臂儘量做大幅度擺動即方便跳躍。

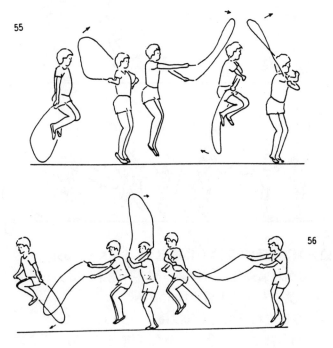

57.前方交叉跳（10跳躍） K、 3分

　　將麻繩繞向前方手臂交叉而跳。初學者會將交叉的手臂高舉在胸前。習慣之後會把手臂交叉位置下移放置在腰位置用手腕繞轉麻繩。

58.後方交叉跳（10跳躍） K、 5分

　　將麻繩繞向後方手臂交叉而跳。習慣後手臂置於腰的位置用手腕繞轉麻繩。

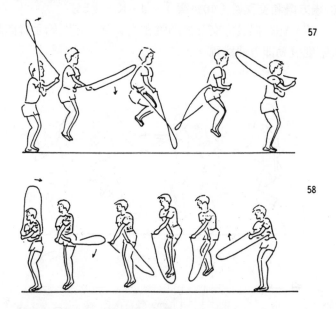

57

58

59.前方側廻旋和交叉跳（10跳躍） S・K、 3分

　　在體側將麻繩往前方繞轉一圈，外側手臂從另一手臂上方呈交叉而跳。左、右手臂交換位置。

60.後方側廻旋和交叉跳（10跳躍） S・K、 5分

　　在體側將麻繩繞向後方，外側手臂交叉於另一手臂之下而

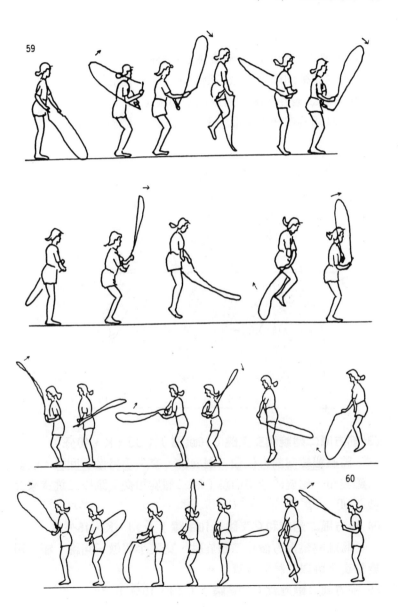

跳。交換左、右手臂位置。

61.前方順二廻旋和順一廻旋跳（10跳躍）

　　將麻繩繞向前方做順二廻旋跳、順一廻旋跳。

62.後方順二廻旋和順一廻旋跳（10跳躍）

　　將麻繩繞向後方做順二廻旋跳、順一廻旋跳。

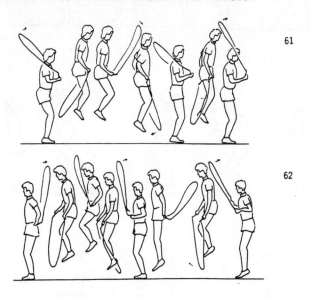

61

62

63.前方順二廻旋和交叉跳（10跳躍）（JJ・K、10分）

　　將麻繩繞向前方做順二廻旋跳，交叉手臂做一回跳。改變二廻旋和一廻旋的速率而跳（順二廻旋和交叉跳以二跳躍來計數）。

64.後方順二廻旋和交叉跳（10跳躍）（JJ・K、15分）

　　將麻繩繞後方做順二廻旋跳、交叉手臂做一回跳（順二廻旋和交叉跳以二跳躍計算）。

65.前方順二廻旋跳（10跳躍）（JJ、10分）

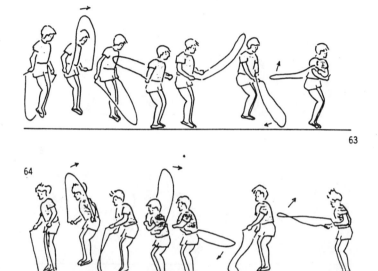

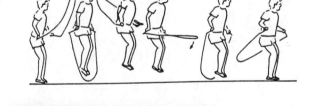

　　將麻繩繞向前方連續做順二廻旋跳。

66. 後方順二廻旋跳（10跳躍）（JJ、15分）

　　將麻繩繞向後方連續做順二廻旋跳。

67. 前方側廻旋交叉跳（10跳躍）（SK、15分）

　　在體側將麻繩繞向前方並做跳躍、再做交叉跳。以二廻旋的速率跳躍。外側手臂交叉於另一手臂之上。

68. 後方側廻旋交叉跳（10跳躍）（SK、17分）

　　在體側將麻繩繞向前方並做跳躍、再做交叉跳。以二廻旋

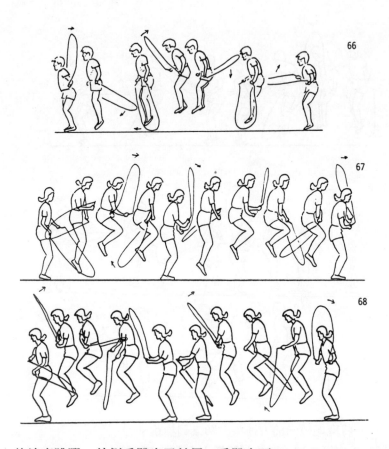

的速率跳躍。外側手臂交叉於另一手臂之下。

69.前方順一廻旋和背面交叉跳（10跳躍）（ J・H、12分 ）

　　將麻繩繞向前方，當麻繩通過腳下時在背部交叉雙臂而跳。

70.前方側廻旋和混合交叉跳（10跳躍）（ S・C、7分 ）

　　在體側將麻繩繞向前方同時將外側手臂繞向背部做混合交叉跳。

71.前方順一廻旋和交叉二回跳（10跳躍）（ J・KK、15分 ）

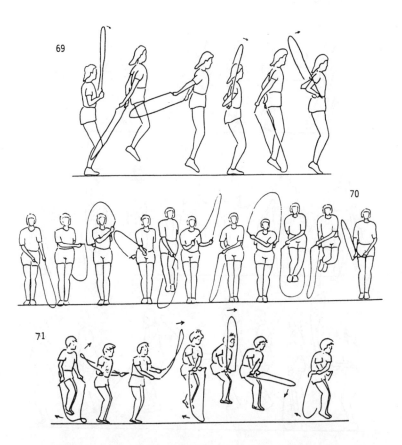

　　將麻繩繞向前方交互作順一廻旋和交叉二廻旋跳（順一廻旋和交叉二廻旋跳以二跳躍計數）。

72.後方順一廻旋和交叉二回跳（10跳躍）（ J・KK、18分 ）

　　將麻繩繞向後方交互作順一廻旋和交叉二廻旋跳（順一廻旋和交叉二廻旋跳以二跳躍計算）。

73.前方變化廻跳（ 10跳躍 ）（ JK、16分 ）

　　將麻繩繞向前方在一回的跳躍中變化手臂做順與交叉跳。

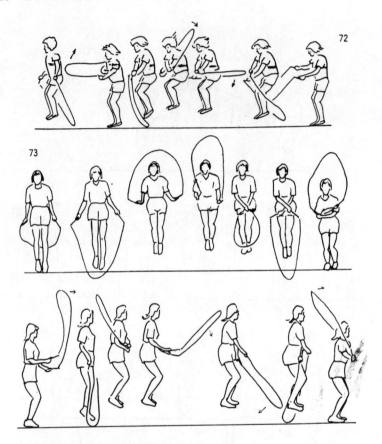

74. 後方變化跳（10跳躍）（JK、18分）

　　將麻繩繞向後方在一回的跳躍中變化手臂做順與交叉跳。

74

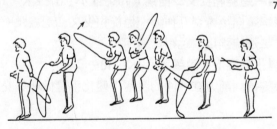

上級篇

（26課題）

75.前方順二廻旋和交叉二廻旋跳（10跳躍）JJ・KK、19分

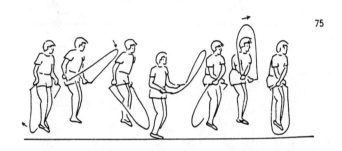

75

76.後方順二廻旋和交叉二廻旋跳（10跳躍）JJ・KK、22分

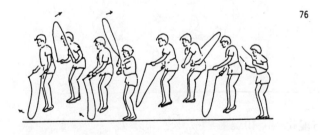

76

77.前方交叉二廻旋跳（10跳躍）KK、18分
78.後方交叉二廻旋跳（10跳躍）KK、20分
79.前方側廻旋混合交叉跳（10跳躍）SC、25分
80.前方順二廻旋和背面交叉跳（10跳躍）JJ・H、20分
81.前方順三廻旋跳（10跳躍）JJJ、40分

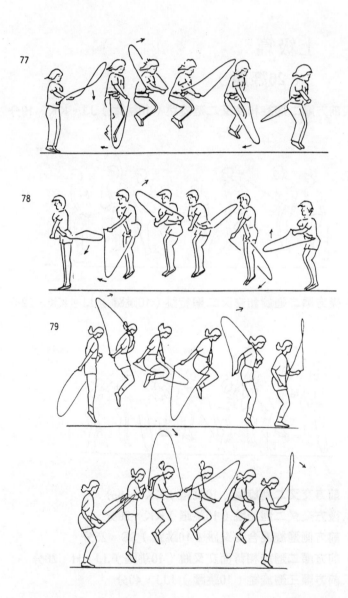

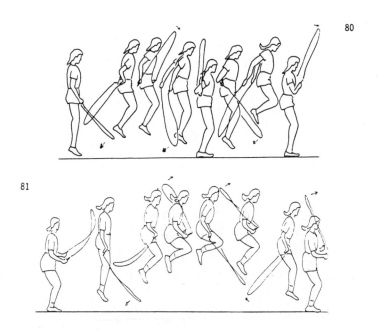

82.後方順三廻旋跳（10跳躍）JJJ、45分

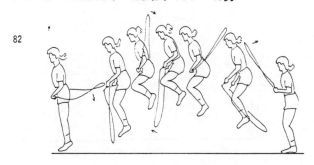

83.前方順三廻旋和交叉二廻旋跳（10跳躍）JJJ・KK、35分
84.後方順三廻旋和交叉二廻旋跳（10跳躍）JJJ・KK、40分
85.前方順二廻旋和交叉三廻旋跳（10跳躍）JJ・KKK、40分

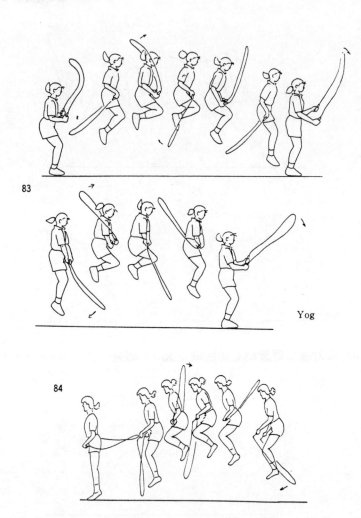

83

84

Yog

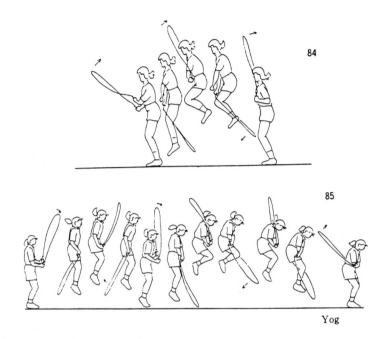

84

85

Yog

86.後方順二廻旋和交叉三廻旋跳（10跳躍）JJ・KKK、45分

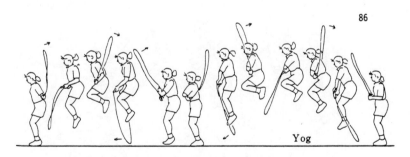

86

Yog

87.前方順三廻旋和交叉三廻旋跳（10跳躍）JJJ・KKK、55
　分
88.後方順三廻旋和交叉三廻旋跳（10跳躍）JJJ・KKK、60分

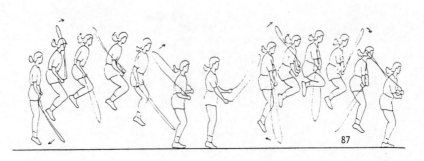

87

88

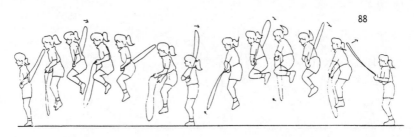

89.前方變化三廻旋順、順、交（10跳躍）JJK、60分

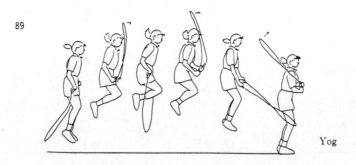

89

Yog

90.後方變化三廻旋順、順、交（10跳躍）JJK、70分
91.前方變化三廻旋交、交、順（10跳躍）KKJ、70分
92.後方變化三廻旋交、交、順（10跳躍）KKJ、80分

90　　　　　　　　　　　　　　　　　Yog

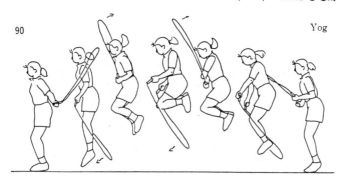

91

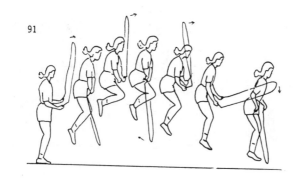

92

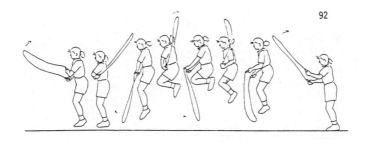

93.前方變化三廻旋順、交、順（10跳躍）JKJ、80分
94.後方變化三廻旋順、交、順（10跳躍）JKJ、90分
95.前方變化三廻旋交、順、交（10跳躍）KJK、80分

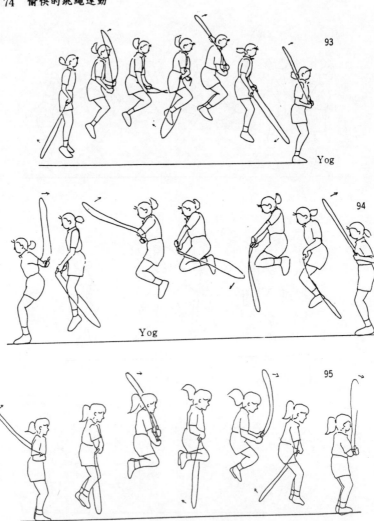

93

Yog

94

Yog

95

96.後方變化三廻旋交、順、交（10跳躍）KJK、90分
97.前方變化三廻旋順、交、交（10跳躍）JKK、70分
98.後方變化三廻旋順、交、交（10跳躍）JKK、80分

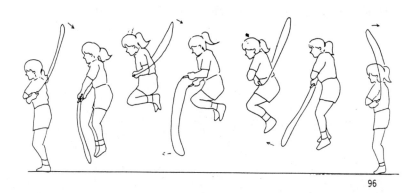

96

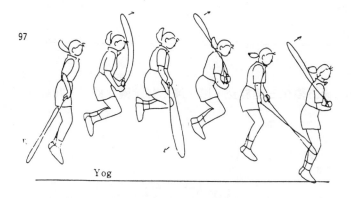

97

Yog

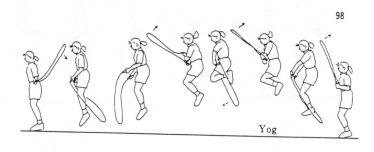

98

Yog

99.前方變化三廻旋交、順、順（10跳躍）KJJ、60分

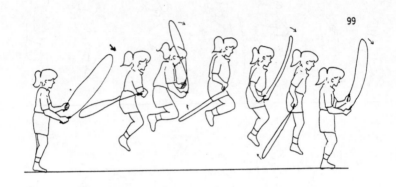

99

100.後方變化三廻旋交、順、順（10跳躍）KJJ、70分

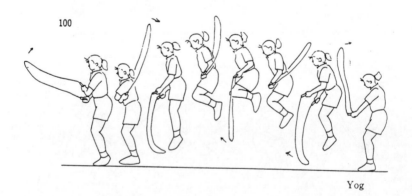

100

Yog

第三章　有關短跳繩運動的競技

跳繩競技規則集　1992年版

JNF日本跳繩競技聯盟

　　JNF日本跳繩競技聯盟，是根據太田式跳繩競技方式，實施競技會及檢定會。

　　JNF日本跳繩競技聯盟，在各都道府縣設有支部，根據INF國際跳繩競技聯盟的規則舉行選手權及檢定會。

Ⅰ　競技規則

1　年齡別選手權（A～I選手權）

　　年齡別選手權依下列方式區分，包括S級無差別選手權（太田杯）的預選。

選手權的種類	年　齡	男子	女子	技數
A級選手權	8～12歲（小學3～6年生）	（A-m）	（A-f）	5技
B級選手權	12～15歲（國中生）	（B-m）	（B-f）	5技
C級選手權	15～18歲（國中畢·高中生）	（C-m）	（C-f）	5技
D級選手權	18～29歲（高畢·大學·一般20歲代）	（D-m）	（D-f）	5技
E級選手權	一般30歲代	（E-m）	（E-f）	5技
F級選手權	一般40歲代	（F-m）	（F-f）	4技
G級選手權	一般50歲代	（G-m）	（G-f）	4技
H級選手權	一般60歲代	（H-m）	（H-f）	3技
I級選手權	一般70歲代	（I-m）	（I-f）	3技

2　S級無差別選手權（太田杯）

選手權的種類	年　齡	男子	女子	技數
S級無差別選手權（太田杯）	無差別	（S-m）	（S-f）	5技

　　年齡別選手權根據A～I級的各平均得分（最高得分÷演技數）男女各前十二名可取得參加資格。不過，有棄權者則依

得分順序往上遞補。

3　競技方法

(1)　資格

JNF日本跳繩競技聯盟會員，小學三年級（8～9歲）以上擁有參加資格。

(2)　登記

參加選手必須前往登記，同時要提出會員證或活動會員證及演技報備書。

(3)　演技的報備

a.年齡別選手權（A～I級選手權）

參加選手各自從INF國際跳繩競技聯盟所訂定的技藝體技系表中挑選三種演技（A演技、B演技、C演技）填寫在演技報備申請單上（也可用技藝的記號登記）向報名處提出。

b.S級無差別選手權（太田杯）

參加選手各自從INF國際跳繩競技聯盟所訂定的技藝體系表中挑選前方系和後方系的演技各三種（A演技、B演技、C演技）構成所要表演的演技，登記在報備申請單上，在競技會之前向審核員申報。

(4)　演技的構成

a.年齡別選手權（A～I級選手權）

演技是以前方系或後方系來進行。

依各大會種別連續做三技、四技、五技。

每一技做四回跳躍，各技共計有十二跳躍、十六跳躍、二十跳躍合為一演技。

b.S級無差別選手權（太田杯）

演技是男子五技、女子五技，做前方系和後方系兩種類的演技。各個演技可構成三種（A演技、B演技、C演技）的演

技。

(5)　競技

a.年齡別選手權（A～I級選手權）

一名選手有三回試技，這三回試技可以是同組合的演技
（譬如只有A演技）或各不相同組合的演技（A、B、C的演
技）。

三回的試技中以最高得分者為個人得分。

同種別的選手、會員在結束第一回合的試技後進行第二回
合試技，同樣地第二回合試技完畢即進行第三回合的試技。

演技一開始並不承認在足下甩動麻繩的預備跳躍。但麻繩
不穿越足下而做踩踏跳躍的預備動作，則在允許範圍內。

b.S級無差別選手權（太田杯）

根據年齡別選手權的競賽結果所挑選出的十二名男女選手
，依順位從最下位的選手開始進行演技。競技內容是十二名各
自做一項試技，先做三回前方系演技再做三回後方系演技的試
技。

名次的決定是由前方系和後方系，各個得分點最高的演技
合計的分數而決定。預賽所得的得分不加算在內。

(6)　演技台（跳板）

演技台（跳板）是使用120cm×240cm或90cm×180cm富有
彈性的長方型板，厚度是24mm、26mm、28mm、30mm、33mm。

(7)　跳繩

INF國際競技跳繩聯盟對於跳繩的厚度是以直徑4mm、無
垢的乙烯樹脂製為基準，把手長以21cm為基準。

(8)　試技

試技時選手根據主任裁判員所舉的綠色小旗，或綠燈所做
的訊號在表板上顯示A、B、C其中一項演技後，開始演技。

演技的成功是以綠小旗或綠燈告示，而失敗則用紅小旗或紅燈由審核員告示。

　　(9)　其他

　　同分時由在第一～第三試技中最先成功的選手優先。

　　如果仍然同分時，則以三項演技的總分決定名次。

4　演技的採分

　　演技是依以下的要素採分。

　　(1)　演技中斷

　　麻繩停止亦即演技中斷時即失效，得分為 0。不過，如果是因跳板、麻繩等破損而造成中斷，則不計算在試技內，可再次演技。

　　(2)　得分

　　演技中無中斷而把全部演技表演完畢時，以其中最高分的演技為有效得分，JNF日本跳繩競技聯盟所訂定各技的價值分，合計乃是個人的得分。

　　(3)　其他

　　表演報備的A、B、C、演技以外的試技時，該演技無效視為 0 分。不過，如果是A、B、C的表示錯誤則根據其演技內容扣分。（針對演技的價值分扣約10％的分數）

II　檢定規則

1　JNF跳繩檢定會

　　JNF日本跳繩競技聯盟根據以下要領實行級、段、名人、繩王、繩心的檢定會。

　　(1)　級、段、名人、繩王、繩心

　　級的內容是由40級到 1 級的階段所構成，40到11級的 30 階段有各個演技的表演。

　　各技是以10跳躍為及格，若是連續技則各技跳躍四回，全

演技不可中斷。

　　從 40 級依序交互地做前方系的技藝、後方系的技藝。

　　有關技的詳細內容容後再述。

　　段是根據得分而分成初段到10段的十個段階，其上有名人、繩王、繩心的階層。一級合格者可向「段」挑戰，若要取得段必須自由地挑選五技連續做動作。

　　必須通過才能向名人挑戰。而向繩王、繩心挑戰之前須先通過名人。各段、名人、繩王、繩心的得分如下所示。

段	得分	段	得分
初段	201～225分	8段	376～400分
2段	226～250分	9段	401～425分
3段	251～275分	10段	426～450分
4段	276～300分	名人	451～700分
5段	301～325分	繩王	701～1000分
6段	326～350分	繩心	1001分以上
7段	351～375分		

　　段位的認定原則是以S級審核員一名和A級審核員二名來決定。

　　(2)　會員證和認定證

　　JNF日本跳繩競技聯盟的會員擁有會員證，所有的會員在參加檢定及競技會時，必須攜帶會員證或活動會員證。

　　檢定會中級別合格者擁有認定證，而十級以下的合格者擁有徽章。

　　認定證及徽章顏色如下所示。

認　定　證		徽　　章	
40級～7級	粉紅色	10級～7級	粉紅色
6級～4級	藍　色	6 級	橘　色
3級～1級	綠　色	5 級	紅　色
		4 級	藍　色
		3 級	紫　色
（附則參照）		2 級	綠　色
		1 級	黑　色

2　檢定會

　(1)　資格

　　小學三年級以上登記為JNF日本跳繩競技聯盟的會員，可接受檢定考試。

　(2)　報名

　　參加檢定考試者必須向報名處提出會員，或活動會員證及卡片。

　(3)　申報

　　向審核員提出檢定卡申報想要取得的級數。

　(4)　試技

　　一級有三回的試技，每回的試技規定為一回。

　　合格時可獲得審核員的認印而進入下一級。不合格時則檢定終了。檢定考試終了後向審核員提出檢定卡，取得合格中最高級次的認定證。

Ⅲ　**有關審核員的規則**

1　審核員

　　檢定會及競技會的審查由審核員所成立。

　　審核員區別為S級、A級、B級、C級、依下面的程序審查。

階級	技能	年齡	審查的範圍	審查內容
S級 審核員	名人	25歲 以上	級和段、 名人、繩王 繩心的審查 A級、B級 C級審核員 的資格審查 競技會的審 查	有關跳繩的普及 有關跳繩的歷史 有關跳繩的競技 有關跳繩的用具 有關跳繩的設施 跳繩的運動特性論 跳繩的技術論 跳繩的指導論 　審查上述其中一 項的報告內容選定 技術觀察能力、技 能、人格等符合S 級審核員者為審核 員。
A級 審核員	有段者	20歲 以上	1級前的 審查 競技會的審 查	具備卓越技術的 觀察能力又能充分 掌握指導法及競技 規則、人格及技能 都適合擔任A級審 核員者擁有這項資 格。
B級 審核員	1級 取得者	18歲 以上	3級前的 審查	同上、人格、技 能都符合B級審核 員者擁有這項資格。
C級 審核員	3級 取得者	18歲 以上	6級前的 審查	同上、人格、技 能都符合C級審核 員者擁有這項資格。

＊Ｃ級審核員除了三級取得者之外可依狀況特別授予。

審核員必須是會員或活動會員登記者。

2　支部

一支部的會員數原則上是20名以上。

各支部設一名主任審核員，實行該支部的檢定考試。

代表責任者製成會員名簿向總部登記取得支部號碼。

代表責任者必須密切與總部連絡，致力於跳繩的普及。

這項規則從1992年1月1日開始生效。

適用新規則時對Ｄ級（18歲、高中畢業以上）者而言，背面交叉跳較為困難，因而可跳過 23 級（前方順和背面交叉跳）、11 級（前方順二廻旋和背面交叉跳）接受檢定，至於第6級則可將１）前方順二廻旋和背面交叉跳的技藝改成前方交叉二廻旋跳接受檢定考試。

適用新規則時1991年12月31日以前所取得的級、段、名人、繩王、繩心判定為有效，可繼續接受以後的檢定考試。

JNF日本跳繩競技聯盟的規則，也比照INF國際跳繩競技聯盟的規則。

1990年　10月10日

JNF　日本跳繩競技聯盟

會長　太田　昌秀

級別跳繩檢定表（40級～1級）

40級　用一廻旋二步跑做後方順跳

39級　用一廻旋二步跑做前方順和交叉跳

38級　前方順和交叉跳

37級　後方順和交叉跳

36級　用一廻旋二步跑做前方側廻旋和交叉跳

35級　用一廻旋跑做後方側廻旋和交叉跳

34級　前方側廻旋和交叉跳

33級　後方側廻旋和交叉跳

32級　前方交叉跳

31級　後方交叉跳

30級　前方側廻旋和混合交叉跳

29級　前方順二廻旋和順跳

28級　後方順二廻旋和順跳

27級　前方順二廻旋跳

26級　後方順二廻旋跳

25級　前方順二廻旋和交叉跳

24級　後方順二廻旋和交叉跳

23級　前方順和背面交叉跳

22級　前方側廻旋交叉跳

21級　後方側廻旋交叉跳

20級　前方順和交叉二廻旋跳

19級　後方順和交叉二廻旋跳

18級　前方變化跳

17級　後方變化跳

16級　前方側廻旋混合交叉跳

15級　前方順二廻旋和交叉二廻旋跳

14級　後方順二廻旋和交叉二廻旋跳
13級　前方交叉二廻旋跳
12級　後方交叉二廻旋跳
11級　前方順二廻旋和背面交叉跳

10級　1）前方順和背面交叉跳　　2）前方順和交叉二廻旋跳
　　　3）前方順二廻旋跳　　　　4）前方側廻旋交叉跳
　　　5）前方順二廻旋和交叉跳

　9級　1）後方順和交叉跳　　　　2）後方順和交叉二廻旋跳
　　　3）後方順二廻旋跳　　　　4）後方側廻旋交叉跳
　　　5）後方順二廻旋和交叉跳

　8級　1）前方變化跳　　　　　　2）前方順二廻旋和交叉二
　　　3）前方順和交叉二廻旋跳　　　廻旋跳
　　　4）前方側廻旋混合交叉跳　5）前方側廻旋交叉跳

　7級　1）後方變化跳　　　　　　2）後方順二廻旋和交叉二
　　　3）後方順和交叉二廻旋跳　　　廻旋跳
　　　4）後方側廻旋交叉跳　　　5）後方順二廻旋和交叉跳

　6級　1）前方順二廻旋和交叉跳　2）前方順二廻旋和交叉二
　　　3）前方三廻旋跳　　　　　　　廻旋跳
　　　4）前方側廻旋交叉跳　　　5）前方變化跳

5級　1）後方順二廻旋和交叉跳　　2）後方順二廻旋和交叉二
　　　3）後方順三廻旋跳　　　　　　廻旋跳
　　　4）後方側廻旋交叉跳　　　　5）後方變化跳

4級　1）前方順三廻旋跳　　　　　2）前方順二廻旋和交叉二
　　　3）前方順三廻旋和交叉二　　　廻旋跳
　　　　廻旋跳　　　　　　　　　　4）前方變化跳
　　　5）前方側廻旋交叉跳

3級　1）後方順三廻旋跳　　　　　2）後方順二廻旋和交叉二
　　　3）後方順三廻旋和交叉二　　　廻旋跳
　　　　廻旋跳　　　　　　　　　　4）後方變化跳
　　　5）後方側廻旋交叉跳

2級　1）前方順二廻旋和交叉二　　2）前方順三廻旋跳
　　　　廻旋跳　　　　　　　　　　4）前方順三廻旋和交叉二
　　　3）前方變化跳　　　　　　　　廻旋跳
　　　5）前方變化三廻旋跳順順交

1級　1）後方順二廻旋和交叉二　　2）後方順三廻旋跳
　　　　廻旋跳　　　　　　　　　　4）後方順三廻旋和交叉二
　　　3）後方變化跳　　　　　　　　廻旋跳
　　　5）後方變化三廻旋跳順順交

　　40級～11級各技做10跳躍、10級～1級各技做4跳躍連續做五技。每一技做三回試技而合格時可前進一級。必須從40級依序檢定各級。

　　　　　　　　　　JNF　日本跳繩競技聯盟

Ⅳ. 跳繩、技藝的體系和價值分

1.跳繩、技藝的體系表

符號	技藝的系統		方向	廻旋
A	順跳系	順跳	前方	一廻旋a
			後方	
B	交叉跳系	正面交叉跳	前方	二廻旋b
			後方	
		背面交叉跳	前方	
			後方	
C	順和交叉跳系	順和交叉跳	前方	三廻旋c
			後方	
D	變化跳系	正面變化跳	前方	四廻旋d
			後方	
		背面變化跳	前方	
E	側廻旋交叉跳系	側廻旋交叉跳	前方	五廻旋e
			後方	
		側廻旋背面交叉跳	前方	
			後方	
F	側廻旋變化跳系	側廻旋混合交叉跳	前方	六廻旋f
			後方	
		側廻旋變化跳正面・順	前方	
			後方	
		側廻旋變化跳背面・順	前方	
			後方	
		側廻旋變化跳混合・順	前方	
			後方	

		側廻旋變化跳正面·混合	前方後方
		側廻旋變化跳混合·正面	前方後方
G	兩側廻旋變化跳系	兩側廻旋變化跳正面	前方後方
		兩側廻旋變化跳正面·混合	前方後方
		兩側廻旋變化跳混合	前方後方
H	單側廻旋變化跳系	單側廻旋變化跳正面	前方後方

系列號碼例　B-　　　b-　　　3　　　　背面交叉二廻旋跳
　　　　　　（交叉跳）（二廻旋）（技的號碼）

技的價值分

前　　方		廻　旋　數	後　　方	
系列號碼	價值分	一　　廻　　旋	價值分	系列號碼
A-a-1	1	順跳	2	A-a-2
B-a-1	3	交叉跳	5	B-a-2
B-a-3	15	背面交叉跳		
C-a-1	3	順和交叉跳	5	C-a-2
C-a-3	12	順和背面交叉跳	16	C-a-4
E-a-1	3	側廻旋和交叉跳	5	E-a-2
E-a-3	18	側廻旋和背面交叉跳	23	E-a-4
E-a-5	7	側廻旋和混合交叉跳	10	E-a-6
系列號碼	價值分	二　　廻　　旋	價值分	系列號碼
A-b-1	10	順二廻旋跳	15	A-b-2
B-b-1	18	交叉二廻旋跳	20	B-b-2
B-b-3	35	背面交叉二廻旋跳		
C-b-1	10	順二廻旋和交叉跳	15	C-b-4
C-b-2	15	順和交叉二廻旋跳	18	C-b-5
C-b-3	19	順二廻旋和交叉二廻旋跳	22	C-b-6
C-b-7	20	順二廻旋和背面交叉跳	30	C-b-10
C-b-8	25	順和背面交叉二廻旋跳		
C-b-9	30	順二廻旋和背面交叉二廻旋跳		
D-b-1	16	變化跳	18	D-b-2
D-b-3	40	背面變化跳		
E-b-1	15	側廻旋交叉跳	17	E-b-2
E-b-3	40	側廻旋背面交叉跳	50	E-b-4
E-b-5	25	側廻旋混合交叉跳	30	E-b-6

前　　方		廻　旋　數	後　　方	
系列號碼	價值分	三　　廻　　旋	價值分	系列號碼
A-c-1	40	順三廻旋跳	45	A-c-2
B-c-1	60	交叉三廻旋跳	70	B-c-2
B-c-3	125	背面交叉三廻旋跳		
C-c-1	35	順三廻旋和交叉二廻旋跳	40	C-c-4
C-c-2	40	順二廻旋和交叉三廻旋跳	45	C-c-5
C-c-3	55	順三廻旋和交叉三廻旋跳	60	C-c-6
C-c-7	105	順三廻旋和背面交叉三廻旋跳		
D-c-1	60	變化三廻旋跳順順交（交順順）	70	D-c-4
D-c-2	70	變化三廻旋跳順交交（交交順）	80	D-c-5
D-c-3	80	變化三廻旋跳順交順（交順交）	90	D-c-6
D-c-7	115	背面變化三廻旋跳順順交（交順順）		
D-c-8	125	背面變化三廻旋跳順交交（交交順）		
D-c-9	135	背面變化三廻旋跳順交順（交順交）		
E-c-1	30	側廻旋交叉二廻旋跳	35	E-c-2
E-c-3	95	側廻旋背面交叉二廻旋跳		
E-c-4	40	側廻旋混合交叉二廻旋跳	50	E-c-5
F-c-1	40	側廻旋變化跳正面・順	45	E-c-2
F-c-3	80	側廻旋變化跳背面・順		
F-c-4	80	側廻旋變化跳混合・順	90	F-c-5
F-c-6	50	側廻旋變化跳正面・混合	50	F-c-7
F-c-8	90	側廻旋變化跳混合・正面		

前　　方		廻　旋　數	後　　方	
系列號碼	價值分	四　　　廻　　　旋	價值分	系列號碼
A-d-1	100	順四廻旋跳	120	A-d-2
B-d-1	150	交叉四廻旋跳	170	B-d-2
C-d-1	95	順四廻旋和交叉三廻跳	110	C-d-4
C-d-2	110	順三廻旋和交叉四廻跳	125	C-d-5
C-d-3	140	順四廻旋和交叉四廻跳	160	C-d-6
C-d-7	185	順四廻旋和背面交叉三廻旋跳		
D-d-1	130	變化四廻旋跳順順交（交順順）	140	D-d-6
D-d-2	140	變化四廻旋跳順交交（交交順）	150	D-d-7
D-d-3	150	變化四廻旋跳順順交（交順順）	160	D-d-8
D-d-4	150	變化四廻旋跳順交交（交交順）	160	D-d-9
D-d-5	150	變化四廻旋跳順交順（交順交）	160	D-d-10
D-d-11	130	變化四廻旋跳順順順（順交順）	140	D-d-13
D-d-12	150	變化四廻旋跳交順交交（交順交）	160	D-d-14
D-d-15	195	背面變化四廻旋跳順順交（交順順）		
D-d-16	195	背面變化四廻旋跳順交順（順交順）		
D-d-17	205	背面變化四廻旋跳順交交（交交順順）		
D-d-18	205	背面變化四廻旋跳順交順（交順順）		
D-d-19	205	背面變化四廻旋跳順交交順（交順順交）		
D-d-20	215	背面變化四廻旋跳順交交（交交交順）		
D-d-21	215	背面變化四廻旋跳順交交（交交順交）		
E-d-1	70	側廻旋交叉三廻旋跳	75	E-d-2
E-d-3	150	側廻旋混合交叉三廻旋跳	160	E-d-4
F-d-1	80	側廻旋變化三廻旋跳交交順	80	F-d-4
F-d-2	85	側廻旋變化三廻旋跳交順順	85	F-d-5

前　方		廻　旋　數	後　方	
系列號碼	價值分	四　　廻　　旋	價值分	系列號碼
F-d-3	90	側廻旋變化三廻旋跳交順交	90	F-d-6
		側廻旋變化跳正面二回・混合	130	F-d-7
F-d-8	145	側廻旋變化跳正面・順・混合	155	F-d-13
		側廻旋變化跳正面・混合・順	155	F-d-14
F-d-9	145	側廻旋變化跳混合・順二回	155	F-d-15
F-d-10	155	側廻旋變化跳混合・順・交	165	F-d-16
F-d-11	155	側廻旋變化跳混合・正面交二		
		側廻旋變化跳混合・順・混合	170	F-d-17
F-d-12	160	側廻旋變化跳混合・正面・順		
F-d-18	165	側廻旋變化跳混合二回・順	170	F-d-20
F-d-19	170	側廻旋變化跳混合二回・交		
G-d-1	110	兩側廻旋變化跳正面	110	G-d-2
G-d-3	120	兩側廻旋變化跳正面・混合	120	G-d-4
G-d-5	140	兩側廻旋變化跳混合	140	G-d-6
H-d-1	110	單側廻旋正面交叉直接二回連續跳	110	H-d-2

前　方		廻　旋　數	後　方	
系列號碼	價值分	五　　廻　　旋	價值分	系列號碼
A-e-1	175	順五廻旋跳	190	A-e-2
B-e-1	230	交叉五廻旋跳	250	B-e-2
C-e-1	170	順五廻旋和交叉四廻跳	185	C-e-4
C-e-2	185	順四廻旋和交叉五廻旋跳	195	C-e-5
C-e-3	220	順五廻旋和交叉五廻旋跳	240	C-e-6
D-e-1	210	變化五廻旋跳順順順交（交順順順）	225	D-e-19
D-e-2	210	變化五廻旋跳順順交順（順交順順）	225	D-e-20
D-e-3	210	變化五廻旋跳順順交順順	225	D-e-21
D-e-4	220	變化五廻旋跳順順交交（交交順順）	235	D-e-22
D-e-5	220	變化五廻旋跳順交順（順交順順）	235	D-e-23
D-e-6	220	變化五廻旋跳順交順交（交順交順）	235	D-e-24
D-e-7	220	變化五廻旋跳順交順交順	235	D-e-25
D-e-8	220	變化五廻旋跳順交順順交（交順順交順）	235	D-e-26
D-e-9	220	變化五廻旋跳交順順交	235	D-e-27
D-e-10	230	變化五廻旋跳順交交（交交交順）	245	D-e-28
D-e-11	230	變化五廻旋跳順交交交順	245	D-e-29
D-e-12	230	變化五廻旋跳交順交（交順交交）	245	D-e-30
D-e-13	230	變化五廻旋跳交順交（交交順順）	245	D-e-31
D-e-14	230	變化五廻旋跳順順交（交交順交）	245	D-e-32
D-e-15	230	變化五廻旋跳交順交順交	245	D-e-33
D-e-16	240	變化五廻旋跳順交交交（交交交順）	255	D-e-34
D-e-17	240	變化五廻旋跳順交交交（交交交交）	255	D-e-35
D-e-18	240	變化五廻旋跳交交順交	255	D-e-36
E-e-1	140	側廻旋交叉四廻旋跳	145	E-e-2

| 前　方 | | 廻　旋　數 | 後　方 | |
系列號碼	價值分	五　廻　旋	價值分	系列號碼
E-e-3	220	側廻旋混合交叉四廻旋跳	230	E-e-4
F-e-1	145	側廻旋變化四廻旋跳交交交順	150	F-e-6
F-e-2	155	側廻旋變化四廻旋跳交交順順	155	F-e-7
F-e-3	155	側廻旋變化四廻旋跳交順交順	160	F-e-8
F-e-4	160	側廻旋變化四廻旋跳交順順交	165	F-e-9
F-e-5	155	側廻旋變化四廻旋跳交順順順	160	F-e-10
F-e-23	155	側廻旋變化四廻旋跳交順交交（交交順交）	160	F-e-24
		側廻旋變化跳正面三回・混合	190	F-e-11
		側廻旋變化跳正面二回・混合二回	190	F-e-12
		側廻旋變化跳正面・混合三回	195	F-e-13
		側廻旋變化跳交交順・混合	185	F-e-14
		側廻旋變化跳交順順・混合	185	F-e-15
		側廻旋變化跳交順交・混合	190	F-e-16
F-e-17	180	側廻旋變化跳混合・順三回	185	F-e-21
F-e-18	180	側廻旋變化跳混合・交交順		
F-e-19	180	側廻旋變化跳混合・交順順		
F-e-20	190	側廻旋變化跳混合・順交順	195	F-e-22
F-e-25	190	側廻旋變化跳混合三回・順	195	F-e-31
F-e-26	195	側廻旋變化跳混合三回・交		
F-e-27	200	側廻旋變化跳混合二回・順二回	200	F-e-32
F-e-28	205	側廻旋變化跳混合二回・交二回		
F-e-29	210	側廻旋變化跳混合二回・順交	215	F-e-33
F-e-30	215	側廻旋變化跳混合二回・交順		
G-e-1	195	兩側廻旋變化跳正面・交二（交二・正面）	195	G-e-6

前　　方		廻　旋　數	後　　方	
系列號碼	價值分	五　　廻　　旋	價值分	系列號碼
G-e-2	205	兩側廻旋變化跳正面・交順	205	G-e-7
G-e-3	210	兩側廻旋變化跳混合・順・混合	210	G-e-8
G-e-4	215	兩側廻旋變化跳混合・順一回	215	G-e-9
		兩側廻旋變化跳混合・順交	220	G-e-10
G-e-5	215	兩側廻旋變化跳混合・正面		
G-e-11	215	兩側廻旋變化跳混合二・混合一	215	G-e-12
H-e-1	170	單側廻旋正面交叉跳（交一・交二）	170	H-e-3
H-e-2	170	單側廻旋正面交叉跳（交二・交一）	170	H-e-4
		單側廻旋正面交叉直接二回・混合跳	180	H-e-5
H-e-6	180	單側廻旋正面交叉跳（交・混合・交）	180	H-e-7

前　　方		廻　旋　數	後　　方	
系列號碼	價值分	六　廻　旋	價值分	系列號碼
A-f-1	260	順六廻旋跳	280	A-f-2
B-f-1	310	交叉六廻旋跳	330	B-f-2
C-f-1	255	順六廻旋和交叉五廻旋跳	270	C-f-4
C-f-2	270	順五廻旋和交叉六廻旋跳	280	C-f-5
C-f-3	300	順六廻旋和交叉六廻旋跳	320	C-f-6
D-f-1	290	變化六廻旋跳順順順順交（交順順順順）	305	D-f-33
D-f-2	290	變化六廻旋跳順順順交順（順交順順順）	305	D-f-34
D-f-3	290	變化六廻旋跳順順交順順（順順交順順）	305	D-f-35
D-f-4	300	變化六廻旋跳順順順交交（交交順順順）	315	D-f-36
D-f-5	300	變化六廻旋跳順順交交順（順交交順順）	315	D-f-37
D-f-6	300	變化六廻旋跳順順交交順順	315	D-f-38
D-f-7	300	變化六廻旋跳順順順順交（交順交順順）	315	D-f-39
D-f-8	300	變化六廻旋跳順交順順順（順順交順順）	315	D-f-40
D-f-9	300	變化六廻旋跳順順交順交（交順順順順）	315	D-f-41
D-f-10	300	變化六廻旋跳順交順順交順	315	D-f-42
D-f-11	300	變化六廻旋跳順交順順順交（交順順交順）	315	D-f-43
D-f-12	300	變化六廻旋跳交順順順順交	315	D-f-44
D-f-13	310	變化六廻旋跳順順順交交交（交交交順順）	325	D-f-45
D-f-14	310	變化六廻旋跳順順交交交順（順交交交順）	325	D-f-46
D-f-15	310	變化六廻旋跳順順交順交交（交交順交順）	325	D-f-47
D-f-16	310	變化六廻旋跳順交順順交交（交交順順順）	325	D-f-48
D-f-17	310	變化六廻旋跳交順順順交交（交交順順交）	325	D-f-49
D-f-18	310	變化六廻旋跳順交交順順（順交順順順）	325	D-f-50
D-f-19	310	變化六廻旋跳順交順順順交（交順交順順）	325	D-f-51

前　　　方		廻　旋　數	後　　　方	
系列號碼	價值分	六　廻　旋	價值分	系列號碼
D-f-20	310	變化六廻旋跳順交順順交（交順順交順交）	325	D-f-52
D-f-21	320	變化六廻旋跳順交交交（交交交順順）	335	D-f-53
D-f-22	320	變化六廻旋跳順交交交交順	335	D-f-54
D-f-23	320	變化六廻旋跳順順交交（交交交順）	335	D-f-55
D-f-24	320	變化六廻旋跳順順交交（交交順順交）	335	D-f-56
D-f-25	320	變化六廻旋跳順交交順（順交交順交）	335	D-f-57
D-f-26	320	變化六廻旋跳順交交交（交交順交順）	335	D-f-58
D-f-27	320	變化六廻旋跳交順順交（交交順交交）	335	D-f-59
D-f-28	320	變化六廻旋跳交順交交順交	335	D-f-60
D-f-29	320	變化六廻旋跳交交順順交交	335	D-f-61
D-f-30	330	變化六廻旋跳順交交交交（交交交交順）	345	D-f-62
D-f-31	330	變化六廻旋跳順交交交交（交交交順交）	345	D-f-63
D-f-32	330	變化六廻旋跳交交順交交（交交順交交）	345	D-f-64
E-f-1	240	側廻旋交叉五廻旋跳	245	E-f-2
E-f-3	310	側廻旋混合交叉五廻旋跳	320	E-f-4
F-f-1	245	側廻旋變化五廻旋跳交交交交順	250	F-f-14
F-f-2	245	側廻旋變化五廻旋跳交交交順交（交順交交交）	250	F-f-15
F-f-3	245	側廻旋變化五廻旋跳交交交順交	250	F-f-16
F-f-4	250	側廻旋變化五廻旋跳交交交順順	255	F-f-17
F-f-5	255	側廻旋變化五廻旋跳順順交交（交交順順交）	260	F-f-18
F-f-6	255	側廻旋變化五廻旋跳交交順交順	260	F-f-19
F-f-7	255	側廻旋變化五廻旋跳交交順交順	260	F-f-20
F-f-8	255	側廻旋變化五廻旋跳交順交順交	260	F-f-21

前　方		廻　旋　數	後　方	
系列號碼	價值分	六　廻　旋	價值分	系列號碼
F-f-9	255	側廻旋變化五廻旋跳交交順順順	260	F-f-22
F-f-10	260	側廻旋變化五廻旋跳交順交順順	265	F-f-23
F-f-11	260	側廻旋變化五廻旋跳交順順交順	265	F-f-24
F-f-12	265	側廻旋變化五廻旋跳交順順順交	270	F-f-25
F-f-13	250	側廻旋變化五廻旋跳交順順順順	255	F-f-26
		側廻旋變化跳正面四回・混合	285	F-f-27
		側廻旋變化跳正面三回・混合二回	285	F-f-28
		側廻旋變化跳正面二回・混合三回	290	F-f-29
		側廻旋變化跳正面・混合四回	280	F-f-30
		側廻旋變化跳交交交順・混合	280	F-f-31
		側廻旋變化跳交交順交・混合	280	F-f-32
		側廻旋變化跳交順交交・混合	280	F-f-33
		側廻旋變化跳交交順順・混合	275	F-f-34
		側廻旋變化跳交順交順・混合	275	F-f-35
		側廻旋變化跳交順順交・混合	280	F-f-36
		側廻旋變化跳交順順順・混合	270	F-f-37
F-f-38	275	側廻旋變化跳混合・順四回	280	F-f-51
F-f-39	280	側廻旋變化跳混合・交交交順		
F-f-40	280	側廻旋變化跳混合・順交交交	285	F-f-52
F-f-41	280	側廻旋變化跳混合・交交順交（交順交交）		
F-f-42	280	側廻旋變化跳混合・交交順順		
F-f-43	280	側廻旋變化跳混合・順順交交	285	F-f-53
F-f-44	285	側廻旋變化跳混合・交順交順		

前　方		廻　旋　數	後　方	
系列號碼	價值分	六　廻　旋	價值分	系列號碼
F-f-45	285	側廻旋變化跳混合・順交順交	290	F-f-54
F-f-46	290	側廻旋變化跳混合・交順順交		
F-f-47	290	側廻旋變化跳混合・順交交順	295	F-f-55
F-f-48	280	側廻旋變化跳混合・順順順交	285	F-f-56
F-f-49	280	側廻旋變化跳混合・交順順順		
F-f-50	280	側廻旋變化跳混合・順順交順（順交順順）	285	F-f-57
F-f-58	305	側廻旋變化跳混合四回・順	310	F-f-72
F-f-59	310	側廻旋變化跳混合四回・交		
F-f-60	310	側廻旋變化跳混合三回・順二回	315	F-f-73
F-f-61	315	側廻旋變化跳混合三回・交二回		
F-f-62	320	側廻旋變化跳混合三回・順交	325	F-f-74
F-f-63	320	側廻旋變化跳混合三回・交順		
F-f-64	315	側廻旋變化跳混合二回・順三回	320	F-f-75
F-f-65	325	側廻旋變化跳混合二回・交差三回		
F-f-66	320	側廻旋變化跳混合二回・順順交	325	F-f-76
F-f-67	320	側廻旋變化跳混合二回・交順順		
F-f-68	325	側廻旋變化跳混合二回・順交順	330	F-f-77
F-f-69	330	側廻旋變化跳混合二回・順交交	335	F-f-78
F-f-70	330	側廻旋變化跳混合二回・交交順		
F-f-71	335	側廻旋變化跳混合二回・交順交		
G-f-1	280	兩側廻旋變化跳正面・交二（交二・正面二）	280	G-f-12
G-f-2	290	兩側廻旋變化跳正面・交交順	290	G-f-13
G-f-3	290	兩側廻旋變化跳正面・交順交	290	G-f-14
G-f-4	285	兩側廻旋變化跳正面・交順順	285	G-f-15

前　　方		廻　　旋　　數	後　　方	
系列號碼	價值分	六　　廻　　旋	價值分	系列號碼
		兩側廻旋變化跳正面・混合二	305	G-f-16
		兩側廻旋變化跳正面・混合・順一（正面・順一・混合）	310	G-f-17
G-f-5	310	兩側廻旋變化跳混合二回	310	G-f-18
G-f-6	315	兩側廻旋變化跳混合一・混合三（混合三・混合一）	315	G-f-19
G-f-7	320	兩側廻旋變化跳混合・順二・混合	320	G-f-20
G-f-8	325	兩側廻旋變化跳混合二・順一・混合（混合・順一・混合二）	325	G-f-21
G-f-9	330	兩側廻旋變化跳混合・順一・混合正面（混合正面・順一・混合）		
		兩側廻旋變化跳混合・順順交	330	G-f-22
		兩側廻旋變化跳混合・順交交	335	G-f-23
G-f-10	335	兩側廻旋變化跳混合・正面二回		
G-f-11	335	兩側廻旋變化跳混合・交順（順交）		
H-f-1	270	單側廻旋正面交叉直接三回交叉跳	270	H-f-7
H-f-2	270	單側廻旋正面交叉跳（交二・交二）	270	H-f-8
F-f-3	275	單側廻旋正面交叉跳（交三・交一）	275	H-f-9
H-f-4	280	單側廻旋正面交叉跳（交一・交三）	280	H-f-10
H-f-5	295	單側廻旋正面交叉直接二回・單側混合跳	300	H-f-11
		單側廻旋交叉跳（交二・交一・混合） 單側廻旋交叉跳（交一・交二・混合）	305	H-f-12
H-f-6	315	單側廻旋交叉跳（交二・混合・交二） 單側廻旋交叉跳（交一・混合・交二）	315	H-f-13

技的記號的解說

記號	技　　　名	記號	技　　　名
J	順廻旋	JJ	順二廻旋
K	交叉	K̄	背面交叉
KK	交叉二廻旋	KKK	交叉三廻旋
S・K	側廻旋交叉	SK	側廻旋交叉
J・K	順交叉	JJ・K	順二廻旋和交叉一廻旋
<u>JK</u>	變化	<u>JKJ</u>	變化三廻旋順交順
J̄K̄	背面變化	J̄J̄K̄	背面變化三廻旋順順交

第二部
長跳繩運動

第一章　有關長跳繩運動的理論

1　長跳繩運動的歷史

1）　歐洲文獻中長跳繩運動的內容

麻繩的問世和人類最古老文化有最密切關係。從紀元前的繩文時代，在繩文式土器等作品中，鮮明地殘留著利用麻繩的文化已可了然。

由此可以推測在世界各個國家麻繩與人類的關係，具有相當悠久的歷史。

由此不難想像麻繩與人類生活的關係極為密切，在生活的各個層面廣泛的運用麻繩，而當生活略微寬裕時，還利用麻繩做各種遊戲。

1793 年在歐洲由格茲・姆茲出版了『青年體操』。該書已詳盡地介紹具有高度技術的內容，這些運動盛行於當時德國的青年之間。在日本等東方國家麻繩運動似乎都帶有女子遊戲的強烈傾向。也許是東方國家缺乏長跳繩運動的技術性，因而被男子輕蔑為女流之輩餘興玩樂的一種吧。

根據歐洲女子競技運動的文獻；英國的 Phokion Heinrich Clias（1782～1854）於1829年寫成『女性的美與力的運動和美容體操』（Kollisthenie oder übungen zur Schönheit und Kraft für Mädchen）的著作。當時歐洲的女性競技運動才開始盛行，陸續出現了跨步競走、屈身競走、鋸齒式競走、跳躍、2／4拍舞蹈、跳繩、木棒體操、球運動、圓圈體操、器材體操、盪鞦韆、爬樓梯、走鋼索、健康體操等運動。

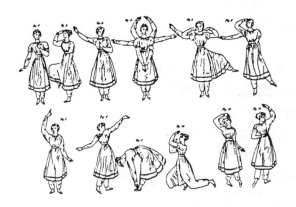

圖 17 做美容體操的女性

圖 18 走平衡台的女性

圖 19 玩長跳繩的女性

1855年可洛斯所寫成的『女性的體操』（Die weibliche Turnkunst）中附載有圖19所示的女性玩長跳繩的圖畫。這個圖畫是指導者握住麻繩的一端綁在與身高同長的木棒上。從這個圖畫可以想像女孩們繞著指導者的外圍做跳繩的運動。

而從這個時代追溯約六十年前的1793年格茲·姆茲所出

版的前述『青年體操』中在「長跳繩」項目中有詳細記載的事
實，直叫人驚嘆不已。有關該著作的內容在此做扼要的介紹。

青年體操（Gymnastik für die Jugend）
格茲・姆茲、1804年

1. 麻繩的粗細：

　　使用中指粗大的麻繩。

2. 固定麻繩的樹木：

　　麻繩的一端固定在木樁或樹幹上，離地面約 $3\frac{1}{2}$ Leipz.
（約1.5公尺）高。

3. 麻繩的長度：

　　麻繩的長度約14 Leipz.（約5公尺）。

4. 麻繩的回轉方向和跳躍者的場所：

　　麻繩的一端綁在木樁或樹幹上，另一端由甩動麻繩者握住
。

　　甩動者往右方（順時鐘方向）轉動時麻繩的方向是朝右方
。而其相反方向是左方。從轉動者的立場來看麻繩的右部份是
右邊、左部份是左邊。

　　指導上必須以階段性做運動。

第1階段

　　a）不移動場所、在原地的跳躍法

　　①最簡單的跳躍法

　　從右側進入（覆繩）手貼在身側、用腳尖輕跳幾乎聽不到
跳躍聲。

　　②伸直膝蓋而跳

　　身體保持筆直，雙手貼在身側跳躍。膝蓋幾乎沒有彎曲或
儘量不彎曲地跳躍。這時只用腳尖輕快而儘量朝高處跳。

③彈跳腳尖

用和②運動相反的跳法在跳躍時深深彎曲膝蓋，使腳尖踢到臀部而跳。

④用舞蹈的舞步跳躍。

用舞蹈的各種舞步跳躍。

ｂ）跑跳組合、一邊移動一邊跳

⑤穿過麻繩

麻繩往右方轉。從右方穿過麻繩（覆繩）。

⑥跳過麻繩

麻繩隨時朝右方轉動。跳躍者依序並排。握住反向的麻繩（迎繩）當麻繩由下往上飛起逼近眼睛的高度時，跑進麻繩內當下個麻繩（迎繩）最近地面時迅速地跳躍。

不站在麻繩的側邊而保持三十步或更大的距離時，做⑤和⑥的運動相當困難。麻繩連續地轉動，各個跳躍者在遠處應仔細地觀察麻繩回轉的方式，配合其速率計算程度，並判斷跑步的速度與步伐。太快或太慢一步都不可能跳過麻繩。不可以途中停止跑步或來到麻繩跟前卻站立不動。必須以一定的速度奔跑。

⑦在麻繩中跳躍數回後回到原來的方向（迎繩）

圖 20　格茲・姆茲

　　麻繩是朝右方回轉，從麻繩的左側以⑥運動相同的方式在麻繩的正中央跳躍。跳躍者和①運動同樣地在麻繩中跳躍數回後，回到原來的方向。這個跳躍法是在偏向跳躍時事先跑出的位置跳躍。當麻繩通過腳下的瞬間迅速地跑過。

　　⑧迅速跳過麻繩（迎繩）

　　向右方迴旋從左側靠近麻繩。在幾乎碰觸麻繩的位置從反方向迅速地跳過麻繩（迎繩）再回到原來的位置。

　　⑨簡單的繞轉跑

　　這個運動由10～20人或更多的團體來進行。少於7人就做不出來。每一個人依序從麻繩的左側進入。麻繩朝左方回轉（迎繩）。和⑤運動同樣地一個個接續地穿過，全體繞成一個圓圈奔跑。第一個穿過者當最後一名穿過的同時，再次穿過麻繩串成一個圓圈。

　　經過一段時間後麻繩成右方迴旋。換言之，麻繩從反方向而來（迎繩）。當麻繩最接近地面的瞬間跳躍而過，在綁住麻繩一端的樹木外圍繞圓繼續跳躍。這個運動比前述的運動必須有較大膽的行動與靈巧性。

　　跑跳之際要表現完美姿勢非常困難，跳躍時上半身保持筆直並挺胸。儘量往高跳顯得輕盈，彷彿輕鬆自若地飄浮在空中般的跳法。抬起慣用的腳敲打臀部。

　　⑩雙層繞圓跑

　　雙層繞圓跑（Der doppelte Kreislauf）是上述運動的「穿過」和「跳過」兩者的組合。

　　指導者將對⑨的運動充分練習後的年輕人分成兩組。年齡較大者從左側、年齡較小者從右側依序進入繩內。換言之，各自從樹幹和繞轉者之間進入繩內。

　　後者年齡較小的一組必須做較大圓圈的環跑，因而比年紀

較高的一組需要較多的人數。

麻繩往右方廻旋。因此，年齡較高的一組從反方向進入繩內（迎繩）。年齡較低的一組從麻繩的右側（覆繩）穿過。年齡高的一組和低的一組彼此朝相反方向繞圓圈。

這個運動令觀衆大飽眼福。所有的伙伴可以一起投入其中而具有重大的價值。

第 2 階段　組合式跳繩

a）短跳繩和圓圈配合長繩而跳

b）其他的組合

①在繩內做簡單的舞蹈並避免被繩子絆到，而揀拾落在地面的硬幣。

②和前述同樣的方法用木棒任意在沙地上寫上名字，並隨著跳繩的速率而跳。

③用前述同樣的方法用同一隻手交互地丟擲兩個球。最好是先練習將一球往上方丟，而接住另一球的練習。

④準備兩條毛巾。

準備兩條毛巾將其揉成一團。在跳躍中將它們放置在麻繩的兩側再揀起來。

運動內容的考察

以上是代表歐洲跳繩運動的德國格茲‧姆茲的著作『青年體操』簡要的翻譯內容。以下筆者想根據運動型態學的立場，並顧慮時代背景對上述運動內容做若干的考察。

格茲‧姆茲發行這本書的二十三年後，德國的亞恩（F.L. Jahn 1778～1852）在1816年出版了『德國體操』一書（Die deutsche Turnkunst）。亞恩的書中提起利用麻繩的跳躍（Sprung im Seil）中有短跳繩（Kurzen Seile）和長跳繩（

langen Seil）之分，有關長跳繩共有兩頁的說明，其中幾乎和格茲‧姆茲書上的內容大同小異，並沒有特殊的創見。

　　格茲‧姆茲對於長跳繩運動五頁的篇幅詳細地陳述其內容。格茲‧姆茲用Strick（鋼、繩、索、細繩）的用語來稱呼短繩，長繩則用Seil（鋼、索、繩、走鋼索的鋼）的用語給予區別。

　　運動內容則在舞蹈（Tanz）的領域說明，項目是麻繩中的舞蹈（Der Tanz im Seil）。當時的Tanz比目前的舞蹈概念更為廣泛，一邊跳繩一邊做簡單的舞步，並有簡單的體勢變化。

　　格茲‧姆茲對於長繩所說明的內容中，有關移動場所做的運動，將其簡式化以圖表現則如下所示。

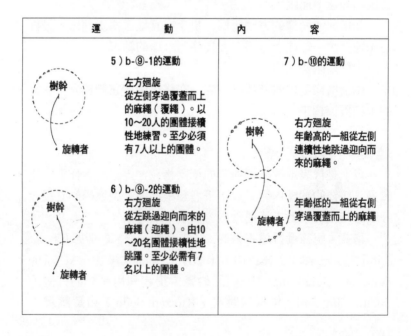

運　　　　動	內　　　　容
5）b-⑨-1的運動 **樹幹**　　**旋轉者** 左方廻旋 從左側穿過覆蓋而上的麻繩（覆繩）。以10～20人的團體接續性地練習。至少必須有7人以上的團體。	7）b-⑩的運動 **樹幹** 右方廻旋 年齡高的一組從左側連續性地跳過迎向而來的麻繩。 **旋轉者** 年齡低的一組從右側穿過覆蓋而上的麻繩。
6）b-⑨-2的運動 **樹幹**　　**旋轉者** 右方廻旋 從左跳過迎向而來的麻繩（迎繩）。由10～20名團體接續性地跳躍。至少必需有7名以上的團體。	

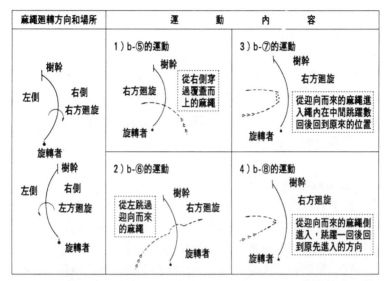

麻繩廻轉方向和場所	運　　動　　內　　容	
樹幹 左側　右側 右方廻旋 旋轉者	1）b-⑤的運動 樹幹 右方廻旋　從右側穿過覆蓋而上的麻繩 旋轉者	3）b-⑦的運動 樹幹 右方廻旋 從迎向而來的麻繩進入繩內在中間跳躍數回後回到原來的位置 旋轉者
樹幹 左側　右側 左方廻旋 旋轉者	2）b-⑥的運動 從左跳過迎向而來的麻繩　樹幹 右方廻旋 旋轉者	4）b-⑧的運動 樹幹 右方廻旋 從迎向而來的麻繩側進入，跳躍一回後回到原先進入的方向 旋轉者

距今約200年前的1793年在日本的江戶末期、寬政時代也有如此精細的運動內容，並正確地記述在文獻上，對我們身為體育人而言簡直是難以置信，而令人驚訝的事實。

日本從明治、大正到昭和期間跳繩運動幾乎和童謠同位，純屬女孩娛樂，它是極為單純而初步的運動課題（圖21）。

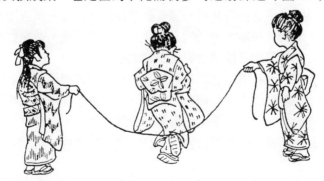

圖21　單純的運動跳繩

這個事實不僅從長跳繩運動的領域，從其他運動或競技運動中也可以得到同樣的考察吧。

　　但日本由於戰後文明的高度成長，一躍躋身於世界的超級強國之列。但是，體育、競技運動文化的傳統極淺，尚未生根於一般庶民之中，這乃是歷史昭然若揭的事實。今後的體育、競技運動的指導者，最大的課題應該是成長為促進運動的普及化，與盛行的運動教育者。

2　長跳繩運動的特性

　　幾乎所有的人在兒童時期都曾經玩過長跳繩運動。

　　長跳繩特別受到女孩們的喜愛，其運動內容相當單純。跳法主要是增加回數或多數人一起在繩中跳躍。

　　在此我們必須大幅地改變對長跳繩運動的概念，與長跳繩相關的運動課題，若適切地組合可以令成年人也感到有趣而沉醉其中，結果產生變化富多樣性。

　　長跳繩不僅是使用長繩的遊戲，只要讓它的運動課題產生變化，並發展為擁有高度技術的運動，即可以開拓異於往常的新領域。

　　長跳繩運動中可利用一條或數條長繩，在時間與空間的限制下，組合人最基本運動的「跑」「跳」等運動，並在幾分之一秒中的時間內正確地掌握運動的速率。

　　簡言之，長跳繩運動是利用長繩在時間與空間的限制下，以基本的運動速率在長繩內出入的運動。依這個方式掌握長跳繩的運動特性，即是涵蓋各個層面的基本運動。

　　長跳繩運動的效果自古以來已受廣大民眾的認可，並不需在此給予強調。

　　從前，長跳繩運動乃是冬季運動的寵兒。這也許是冬季的

設施或自然環境條件受限制，無法自由地從事各式各樣地競技
運動，而以長繩或短跳繩來滿足兒童們渴望活動的運動慾望吧。

　　長跳繩的一般特性有以下各點。

(1)在狹窄的場所數人可一起玩樂。

(2)只要有一根長繩即可使多數人享受運動。

(3)運動量多，即使是嚴冬也可享受暢快的冒汗。

(4)費用極低廉的運動。

(5)多數人可一起運動，可藉由運動強化彼此的溝通。

　　尤其是現代社會不論是職場或地區社會，都有各自孤立的
傾向。為了讓各個人擁有社會共同體的意識，並密切地保持溝
通，且長跳繩乃是任何人都可駕輕就熟、不分男女老幼都可參
與的運動，因此藉由長跳繩運動可以建立溝通的管道，並擴展
人脈之和。

　　基於以上的觀點，長跳繩乃是極為卓越的運動文化財，一
旦參與即令人著迷。它可以說是幼兒體育、學校體育、地區社
會的競技運動，職場的運動乃至競技運動專家們不可或缺的運
動。以往做為冬季競技運動的長跳繩運動，今後將會改變為全
季的運動吧。

3　長跳繩運動在指導上的留意點

　　指導長跳繩運動時指導者必須顧慮以下各點。

(1)　麻繩的旋轉法非常重要

　　旋轉長麻繩的技術純熟即可加速跳躍者的技術熟練。旋轉
者任意地旋轉麻繩和能充分理解跳躍者的感受，儘量配合其跳
躍的時機，令跳躍者方便跳躍的旋轉方式，對於運動的熟練度
會造成極大的差異。

　　當跳躍者在繩內弄錯跳躍位置或穿過繩子時，卻因下一個

繩子廻旋過來而無法穿過時，旋轉者應該延緩轉繩的速率做慢動作的繞繩。或者旋轉者在繞繩的過程中為了讓跳躍者能順利穿過，而刻意移動麻繩整體的位置。旋轉者應該隨時站在跳躍者的立場，仔細觀察整體的運動，專注地繞轉麻繩。

(2) 根據對象改變麻繩的長度

麻繩的質料最好是中指般粗，帶有一點重量較容易旋轉。長度在5m到8m之間，最好能根據技能的程度或年齡變化其長度。

(3) 不要在繩端打結

一般人為了避免繩端的切口鬆開而會打個結，其實這個做法若不小心會有危險。跳躍者的腳或脖子勾住繩子時，旋轉者必須立即鬆開手上的繩子。這時如果站在兩側握住繩端繩結的旋轉者用力拉繩，恐怕會絆倒跳躍者的腳或強拉跳躍者的脖子，而造成重大的傷害。繩端切斷後最好用細繩捲住，避免其鬆散，同時儘可能輕握保持隨時可鬆手的狀態。如果是尼龍製的繩子只要在切口灼燒即可避免鬆散。

(4) 「落敗者」變成旋轉者

兒童在遊戲中有一個不明文的規定，乃是在遊戲中違反規則時必須受罰。以長跳繩為例，不能順利地跳過繩子者常被指派充當旋轉者。或者年紀較小的兒童無法掌握跳繩的要領，而自甘充當旋轉者只求能加入遊戲的伙伴。結果雖然是參與跳繩遊戲卻變成觀賞他人的跳法，而從中學習。

指導者應儘量讓不純熟的兒童有跳躍的機會，不要讓其擔任旋轉者。

(5) 體恤笨拙者的心情

運動的世界會清楚地呈現每一個人的技能。靈巧、笨拙，行或不行已一目了然，因此，純熟者應該具有體恤笨拙者的寬

容。如果某人在競技上失敗而給予嘲笑或戲弄，會使團體的氣氛因而破壞，使大家陷入不愉快的情緒中。各自努力並培養大家能盡興其中的氣氛，乃是遊戲最重要的要素。

(6)　原則上每個人輪流跳一回

　　原則上是以一個人跳一回的跳法為基準。根據課題的不同，在初期的階段可以不做跳躍只穿過（覆繩），也可跳二、三回之後再穿過。能夠確實地掌握進入繩內的時機後，則改成跳躍一回即穿過的方式。全體達成一個課題後再進入下個課題，最好不要間斷而連續地做運動。當全體達成一個課題後，再向新的課題挑戰。

(7)　以 20 回連續跳為目標

　　不論人數多寡針對一種跳法，最好是以大家都能連續做20回跳為目標。20人連續跳時，一個人跳一次，10人連續跳時，一個人跳兩次，15個人連續跳時，剛開始的五人連續跳兩次，依這個方式讓大家一再地朝新的課題挑戰時，倍增其中的趣味性。

(8)　必須顧慮運動量

　　長跳繩運動是多數人聚集一處做跳躍的動作，一般每個人的體力與能力各不相同。這個運動比想像的要耗費較多的運動量，體力的消耗也激烈。必須注意配合體力較差者來練習。技術提高之後，當然可以省略掉無謂的動作而減少體力消耗。

(9)　汗水的處理要妥當

　　當大家熱衷於長跳繩的運動時，會出乎意料地做了長距離的連續跑步。即使是寒冷的冬天連續做 5～10 分鐘的長跳繩運動即汗水淋漓。運動後如果不妥切地擦拭汗水，恐怕會造成感冒。同時要注意立即更換內衣。也可事先將毛巾放在背部，運動後取出毛巾即可避免受涼。

⑽　注意阿基里斯腱的斷裂

　　配合繩子的運動一步踏進繩內時，對阿基里斯腱會造成意外的負擔。在以往的講習會中就有數名因而造成阿基里斯腱斷裂。開始做長跳繩運動之前應充分地做好準備運動，並且由輕、慢的跳躍法開始。尤其是長久未曾運動者更應特別注意。

第二章　有關長跳繩運動的實技指導

1.有關長跳繩運動的用語解說

　　長跳繩運動基本上是旋轉一條 5～8 m中指粗大的繩子，做跳躍運動。

　　一般是由二人拉住繩子的兩端旋轉，也可以將一端綁在木椿或樹幹上，由一人繞轉另一端。在技術進步的階段，也可組合兩條或數條麻繩，發展為複雜的跳躍運動。

　　以下說明有關長跳繩運動的基本用語，以及表示這些運動的略式圖解做簡要的說明。

⑴旋轉麻繩者和跳躍者

　　旋轉麻繩者稱為「旋轉者」、跳躍麻繩者稱為「跳躍者」。

⑵麻繩的廻旋方向和跳躍者的關係

　　跳躍者進入旋轉中的麻繩時，麻繩與跳躍之間的關係只有兩種。換言之是「覆蓋而上的麻繩」和「迎向前來的麻繩」。如果兩條麻繩同時廻旋時則有內旋和外旋之分。

　　覆蓋而上的麻繩

　　跳躍者進入繩內時，麻繩彷彿從跳躍者的上方覆蓋而下，繩子的動作稱為「覆蓋而上的麻繩」。麻繩會往後方廻旋。人與麻繩的關係如下圖示。

人和麻繩的關係圖解

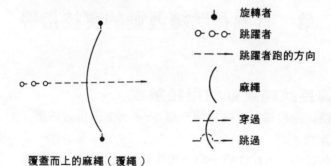

•	旋轉者
o─o─o	跳躍者
─ ─ ─►	跳躍者跑的方向
)	麻繩
─┼─	穿過
─⌣─	跳過

覆蓋而上的麻繩（覆繩）

迎向前來的麻繩（迎繩）

　　跳躍者進入繩內之際麻繩是朝向對方腳下而來的動作，稱為「迎繩」。麻繩朝前方廻旋。人與麻繩之間的關係如下所示。

迎繩跳過

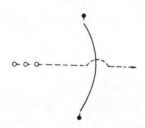

內旋、外旋

　　兩條麻繩平行旋轉之際，麻繩到達上方最高點位置時，彼此朝內側廻旋的動作稱為內旋，反之，朝外側廻旋的動作稱為外旋。

(3)跳躍麻繩的行徑

根據跳躍麻繩的行徑可以出現許多變化。基本行徑有「直交」「斜入」「曲折」「平行」等四種。

直交跳

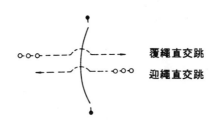

覆繩直交跳

迎繩直交跳

斜入跳

覆繩斜入跳

迎繩斜入跳

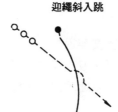

〔 斜交跳的變型 〕

斜交跳的變型有8字形跳。

換言之，是接續地做覆繩斜交跳或迎繩斜交跳。也可以彼此交互跳。

覆繩8
字形跳

迎繩8
字形跳

2.有關長跳繩運動的實技指導

⑴覆繩、斜入、穿過

斜入穿過覆繩。當落在眼下的瞬間彷彿追逐麻繩地從斜側跑入，即可容易穿過。

〔變型〕

覆繩　直交穿過

呈斜入方式穿過覆繩時，也可改成直交穿過。

必須迅速地跑過才能順利地直交穿過。

⑴覆繩、斜入穿過

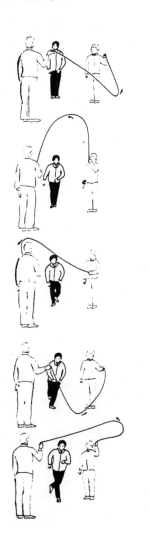

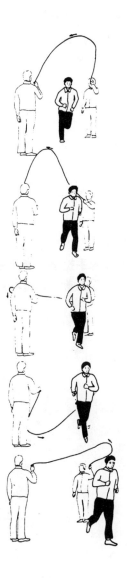

⑵**覆繩、二人手拉手、斜入穿過**

　　二人手拉著手斜入穿過覆繩。純熟者帶領初學者或親手拉著手穿過覆繩。

〔**變型**〕

覆繩、二人手拉手、直交穿過

　　二人手拉著手和覆繩直交穿過。

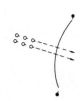

⑵覆繩、二人手拉手、斜入穿過

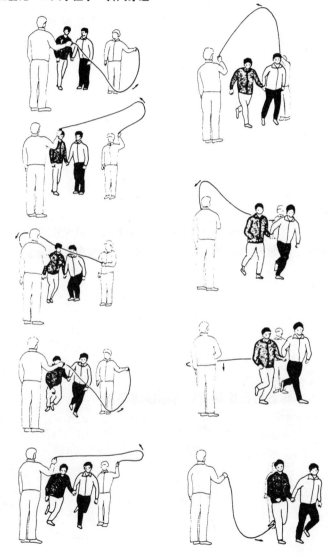

⑶覆繩、斜入跳

　　從斜向進入覆繩內跳一回而穿過。從靠近旋轉者身側斜向進入較容易跳躍。

〔變型〕

　　覆繩呈直交進入繩內，跳躍一回後穿過。直交跳躍時先在跳跳躍的位置暫時靜止再跳躍。往前衝入繩內會碰到麻繩。

〔變型〕

　　二人一組各自在旋轉者的外圍跳過覆繩。

(3)覆繩、斜入跳

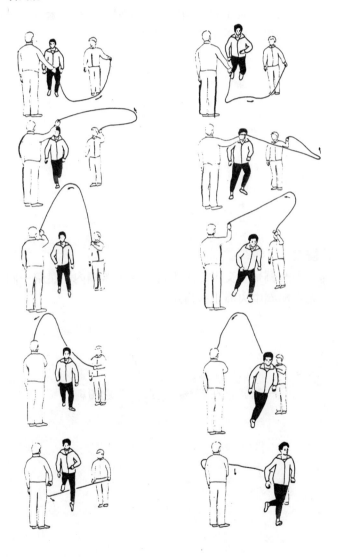

⑷覆繩、二人手拉手、斜入跳

二人手拉著手斜入覆繩內，跳躍一回後穿過。二人必須配合呼吸而跳。接下來的二人緊接在後面跳。

〔變型〕

與麻繩呈直交，二人手拉手進入覆繩內、跳躍一回而穿過。先在繩圈中央靜止後再跳。

(4)覆繩、二人手拉手、斜入跳

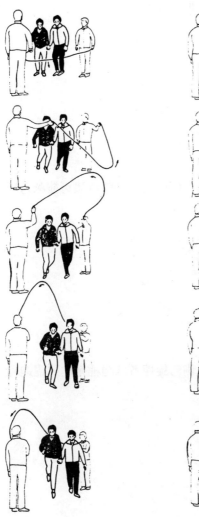
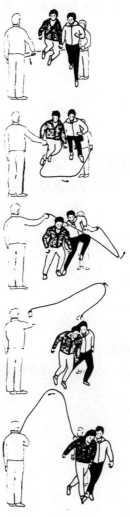

⑸迎繩、斜入跳

斜入迎繩內跳躍一回而穿過。

〔變型〕

與迎繩呈直交跳躍一回而過。跳躍時儘可能深入繩內而跳。

〔變型〕

二人一組各自在兩側的旋轉者外圍繞轉地跳躍迎繩。

(5)迎繩、斜入跳

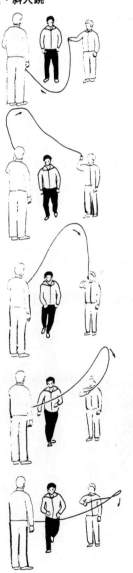

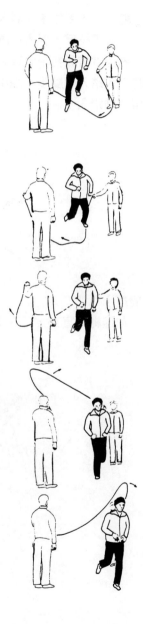

(6)迎繩、二人手拉手、斜入跳

二人手拉手，斜入迎神跳躍一回後穿過。

熟練者帶領初學者或親子手拉手做斜入跳。要注意手拉著手時二人踏入的腳步。圖中站在左側者用左腳踏入、站在右側者用右腳踏入。

〔變型〕

和迎繩呈直交，二人手拉著手跳躍一回後穿過。

(6)迎繩、二人手拉手、斜入跳

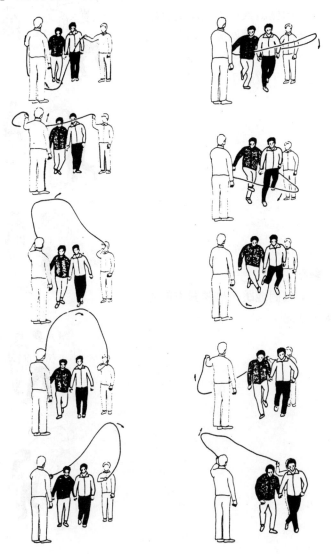

(7)覆繩、斜入交互跳

從兩側斜入進入覆繩交互跳一回後穿過。跳過後排列在其他的行列後面呈 8 字形的移動。儘可能二人手拉著手做跳躍。

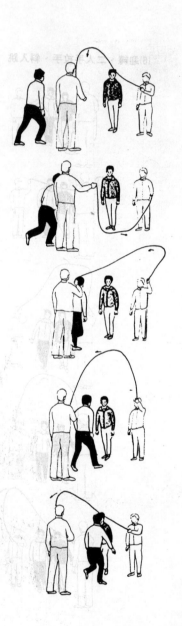

〔變型〕

一個個地跳，碰觸對方的手後再穿過。

(7)覆繩、斜入交互跳

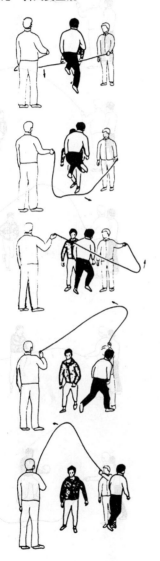
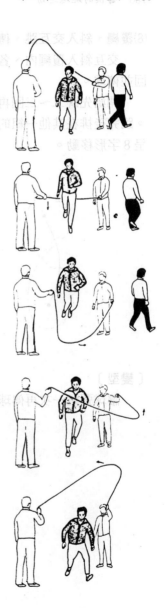

⑻覆繩、斜入交互跳、傳球

交互斜入覆繩內、各跳一回並傳球。

開始先跳二～三回再傳球。跳完後排在其他一組的後面呈 8 字形移動。

〔變型〕

讓球彈跳一次再傳球。

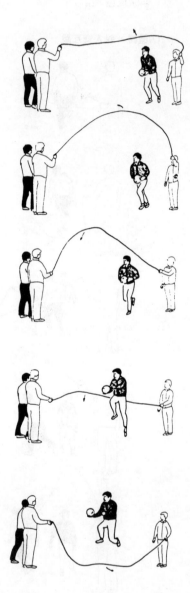

(8)覆繩、斜入交互跳、傳球

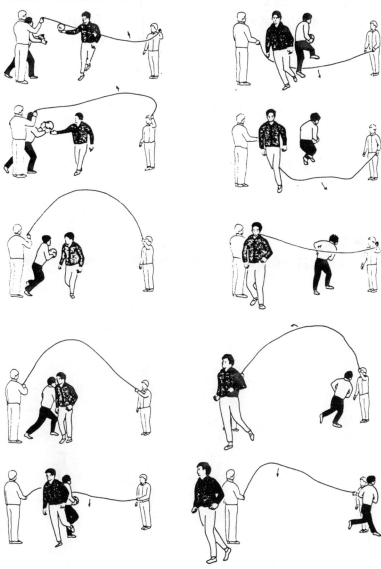

⑼迎繩、斜入交互跳

　　從兩側交互跳過麻繩而穿過。儘可能二人手拉著手做動作。從不同方向進入繩內的跳躍者，彼此踏入的腳勢不同。

〔變型〕

　　兩組人各自在旋轉者的外圍，做迎繩及覆繩的反方向繞轉。

⑼迎繩、斜入交互跳

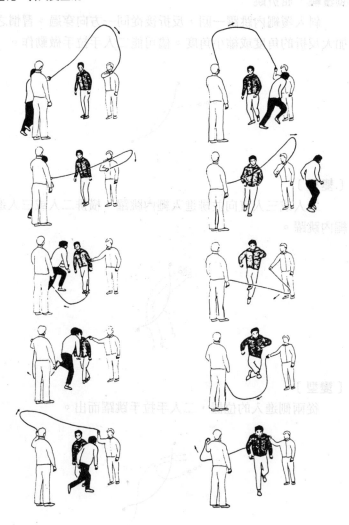

⑽覆繩、屈折跳

　　斜入覆繩內跳躍一回，反折後從同一方向穿過。習慣之後加大反折的角度或縮小角度。儘可能二人手拉手做動作。

〔變型〕

　　二人或三人直向並排進入繩內跳躍。橫排二人或三人進入繩內跳躍。

〔變型〕

　　從兩側進入的位置，二人手拉手跳躍而出。

(10)覆繩、屈折跳

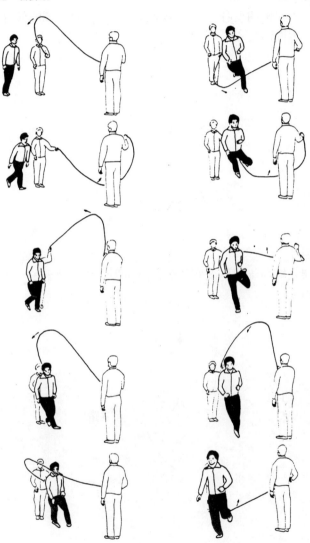

⑴覆繩、反折一廻旋轉跳

　　斜入覆繩內反身一回跳後反折而出。改變跳躍的腳或旋轉
不同的方向。

〔變型〕

　　深入繩內旋轉½後（改變方向）等候繩子前來，一廻旋跳
後而出。

(11)覆繩、反折一回轉身跳

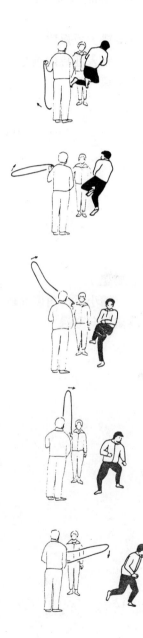

⑿迎繩、反折跳

斜入迎繩內跳躍一回，反折從同一方向穿過。跳躍位置避免過深。

〔變型〕

縮小反折角度而跳，跳躍時旋轉 ½ 再穿過。或者跳躍後改變方向穿過。

⑿迎繩、反折跳

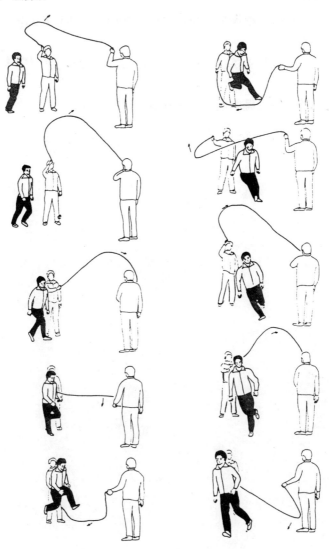

⒀覆繩、平行跳

在覆繩內漸漸加大反折跳的角度時，即可以和麻繩呈平行地跳躍。

逼近旋轉者跳躍而過。避免踏過連接旋轉者的中央線的中央。

若不深入繩內則無法過穿過。

⒀覆繩、平行跳

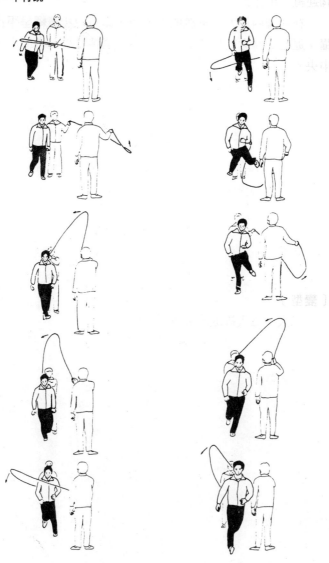

⒁**迎繩、平行跳**

在迎繩內加大反折跳的角度時，即可以和麻繩呈平行地跳躍。逼近旋轉者的位置而跳。避免踏過連接旋轉者的中央線的中央。

〔 **變型** 〕

二人、三人排成直列而跳。

⒁迎繩、平行跳

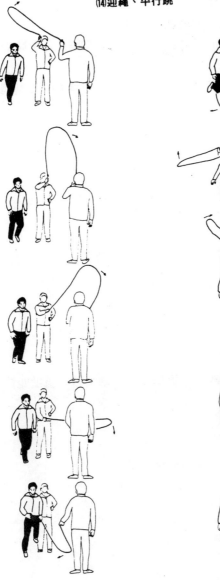

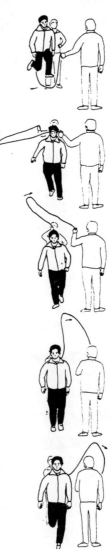

⒂兩側同時、平行跳

（覆繩、迎繩、同時跳）〈O型〉

同時進行⒀和⒁的運動。呈平行狀跳躍而避免踏過連接旋轉者的線的中央。

跳過後並排在其他小組的後方。在旋轉者的外側繞圓跳，描繪呈O字形

〔變型〕

減少跳躍的人數，在旋轉者的外側繞轉，儘量能快速地跳過。

〔變型〕

二人一組呈直向排列依序跳過。

⒂兩側同時、平行跳

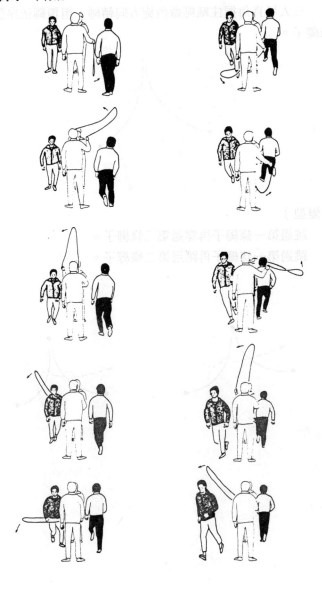

⒂兩條直角內旋、覆繩、連續廻旋跳

三人呈直角握住麻繩做內旋方向轉繩，用覆繩依序跳過每條繩子。

〔變型〕

跳過第一條繩子再穿過第二條繩子。

跳過第一條繩子再跳過第二條繩子。

(16)兩條直角內旋、覆繩、連續廻旋跳

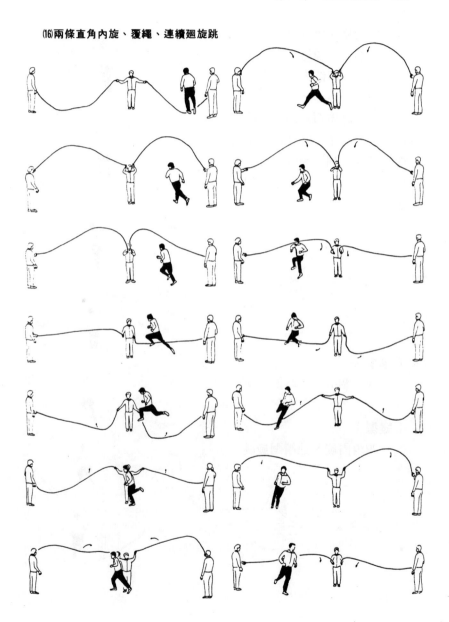

⑴三角內旋、連續循環跳

（迎繩、覆繩、穿過）

和⑯同樣的方法做動作，第一條繩子用迎繩跳過。第二條、第三條用覆繩跳過、再穿過最後的繩子（剛開始跳過的繩子）回復到原來的位置。也可以在繩內連續做數回的廻旋跳。

〔變型〕

從三個位置同時進入繩內。

〔變型〕

四角內旋、連續廻旋跳。

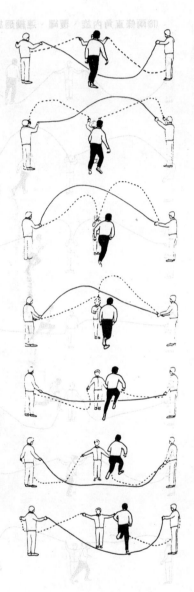

⒄三角內旋、連續循環跳

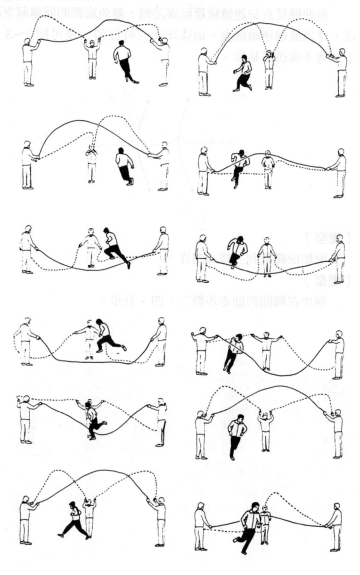

⒅迎繩、兩條平行繩、直交跳

　　與迎繩呈直交連續跳過兩條迎繩，避免麻繩的回轉漏空而過，應迅速地連續跳過。兩條麻繩同時旋轉。儘可能 2～3 人手拉著手做跳躍動作。

〔變型〕
　　增加麻繩數到三條或四條。
〔變型〕
　　增加在繩間的助走步數三、四、五步。

(18)迎繩、兩條平行繩、直交跳

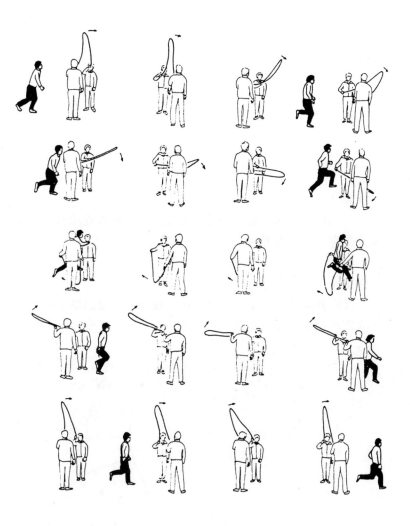

⒆兩條平行繩、同方向旋轉、斜交進入、覆繩、反折跳、迎繩直交跳

[變型]

二人同時旋轉，從斜向進入覆繩內、反折後立即與下一個麻繩呈直交跳過迎繩。

[變型]

從兩條繩的外側進入，穿過第一條反折，跳過第二條覆繩，立即再朝迎繩做直交跳。

⒆兩條平行繩、同方向旋轉、斜交進入、
　覆繩、反折跳、迎繩直交跳

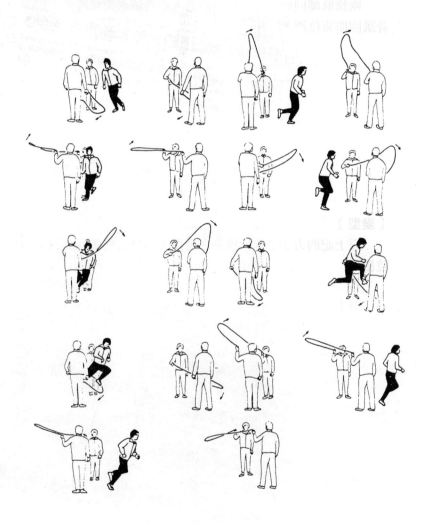

⒇兩條平行內旋、覆繩、一人轉身跳

　　兩條麻繩同時內旋，從斜向進入繩內跳過兩條繩子，再轉身跳回原來位置。

〔**變型**〕

　　以上記的方法二人同時進入繩內，各自旋轉後回到原來的位置。

⑳兩條平行內旋、覆繩、一人轉身跳

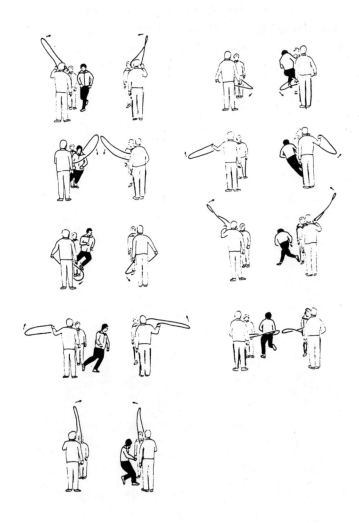

�21)兩條平行內旋、覆繩、二人擦身而過、廻旋跳

　　二人同時從兩側進入兩條平行內旋的繩內，二人交互跳過覆繩並做旋轉跳，各自回到原來的位置。這是二人同時進行⑳的課題。下一位跳躍者一拍之後再進入繩內。

(21)兩條平行內旋、覆繩、二人擦身而過、廻旋跳

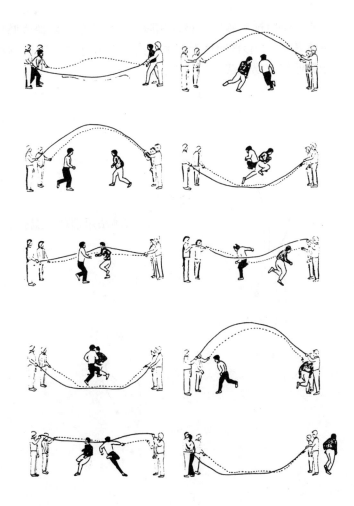

⑵兩條平行直向岔離、內旋、覆繩、反折連續跳〈直向〉（Z字形跳）

　　兩條平行繩呈縱向，彼此相隔一半的距離。麻繩同時內轉，跳躍者呈Z字形直向跳過繩圈的正中央再穿過。兩條麻繩儘可能靠近較容易跳躍。

〔變形〕

　　以上記的跳法用迎繩做動作。

⒇兩條平行直向岔離、內旋、覆繩、反折連續跳〈直向〉

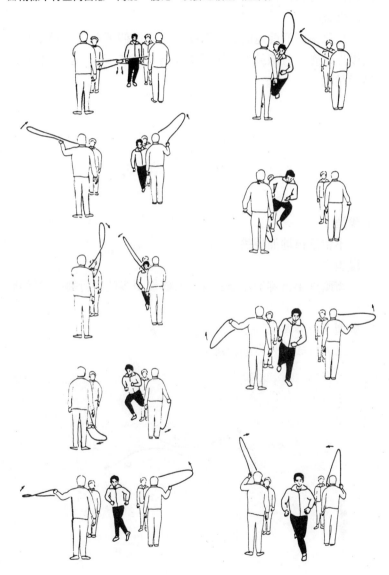

⒇兩條平行直向岔離位置、內旋、覆繩、反折連續跳〈橫向〉（Z字形跳）

從側邊圖解前述的⒇的課題。習慣這個運動後可將Z字形的動作改變成直線動作。變更步數為三步或二步，以各種速率練習跳躍。

〔**變型**〕

不留空檔地連續跳。

〔**變型**〕

將兩條平行繩增加為三條、四條或更多的平行繩做連續跳。

〔**變型**〕

二人排成直列做連續跳。

⒆兩條平行直向岔離位置、
　內旋、覆繩、反折連續跳〈橫向〉

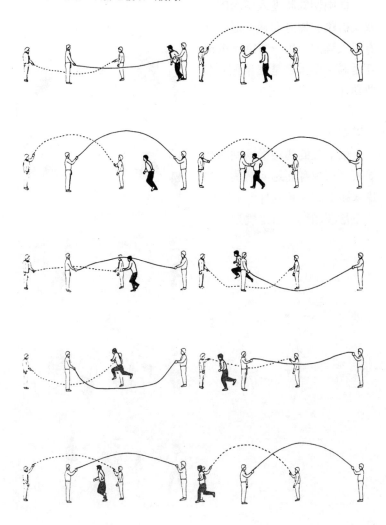

⒇覆繩、單側反折二人擦身跳〈直向〉（Ｏ型變型）

　　從兩側同時進入覆繩內，做反折跳並擦身而過。這時一方深入繩內，另一方淺跳後擦身而過。換言之是在單側做Ｏ型動作。

〔變型〕

　　依上記的跳法從兩側同時進入，再擦身而過。這個跳法是課題⒇的連續動作。〔下圖、左是課題⒇、右是變型〕

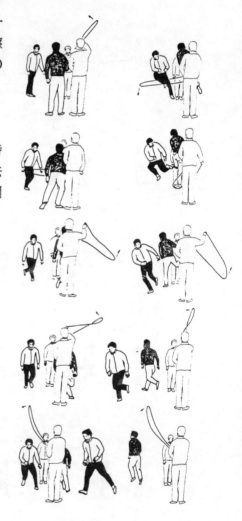

⒀覆繩、單側反折二人擦身跳〈直向〉

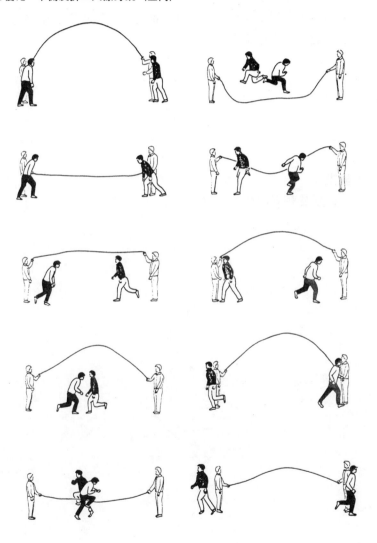

⒁兩條交叉（十字）覆繩、穿過

　　兩條麻繩呈十字型同時旋轉。從覆繩的狀態穿過兩條繩子。儘可能二人手拉手穿過。

〔變型〕

　　改變旋轉者的位置再穿過。

(24)兩條交叉（十字）覆跳、穿過

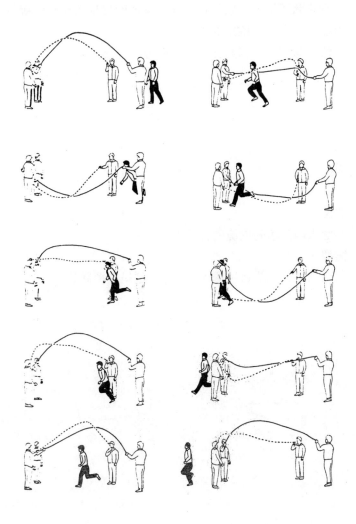

⑵⑸兩條交叉（十字）覆繩跳

　　兩條麻繩呈十字狀同時旋轉，跳過兩條呈覆繩狀的繩子。儘可能二人手拉手跳躍而過。

　　跳過麻繩時，儘量在原地稍做逗留再跳。

〔變型〕

　　進入兩條覆繩內旋轉½跳出。

〔變型〕

　　從側邊進入跳過覆繩。A的繩子是呈迎繩狀態。

⒉両條交叉（十字）覆繩跳

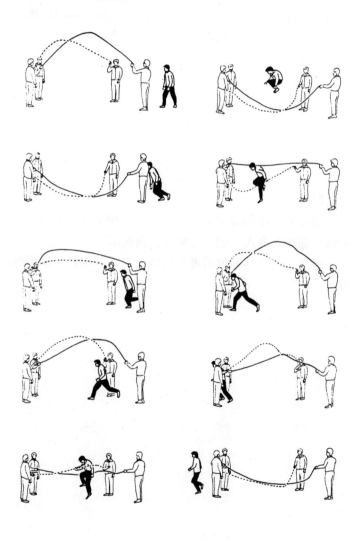

㉖兩條交叉（十字）迎繩跳

兩條麻繩呈十字狀同時旋轉，跳過兩條呈迎繩狀態的繩子。儘可能二人手拉手跳躍而過。跳躍時儘量深入繩內，並抬起大腿而跳。

〔變型〕

如圖所示從側邊進入。（ａ）的麻繩呈覆繩狀、（ｂ）的麻繩呈迎繩狀進入，朝左方彎成直角跳躍而出。

此外，可從其他位置進入繩內，再從其他各個場所跳躍而出。

㉖兩條交叉（十字）迎繩跳

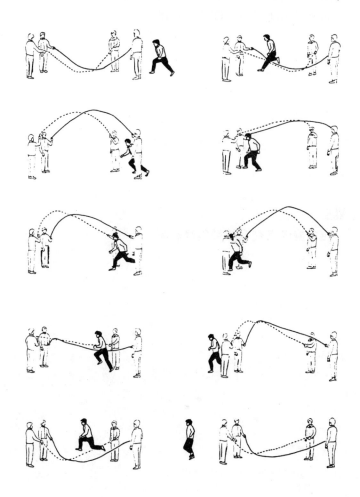

⑵兩條廻旋、一回跳（斜向跳過）

兩名旋轉者各自用雙手握住兩條麻繩，左右交互地旋轉。
如圖所示跳過一回迎繩而穿過。

〔變型〕

四名旋轉者交互繞轉兩條麻繩。

(27)兩條廻旋、一回跳

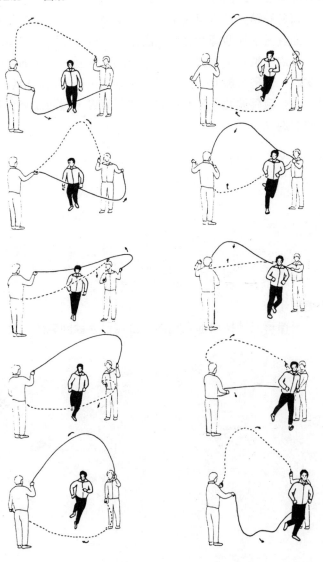

⑵⑧兩條廻旋、二回跳（反折跳過）

　　兩名旋轉者各自用雙手握住兩條麻繩，朝左右交互旋轉。

　　如圖所示從迎繩狀態進入跳躍兩回後，從同一側穿過。

　　跳躍回數若是偶數（二回、四回、六回……）則從同一方向穿過。若是奇數（一回、三回、五回……）則從相反方向穿過。兩條麻繩彼此交叉的位置是在正側邊，因而從沒有麻繩的方向穿過。

〔變型〕

　　反覆再三地持續進入繩內，依自己喜歡回數跳完之後再穿過。

⒇ 兩條廻旋、二回跳

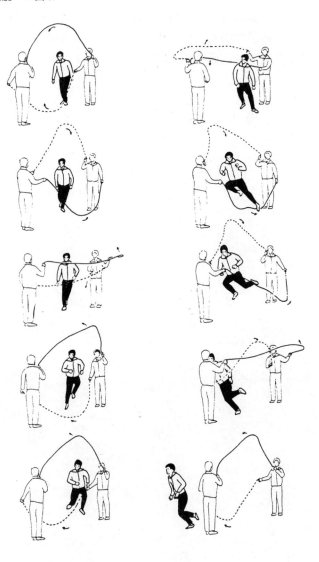

�29)窄幅的台上、迎繩直交跳

　　在狹窄的台上做迎繩直交跳。即使是簡單的跳躍動作，會因場所的限制而變得相當困難。剛開始可將跳箱並排一起來練習，習慣之後則低矮的平衡台並排起做練習。

(29) 在窄幅的台上、迎繩直交跳

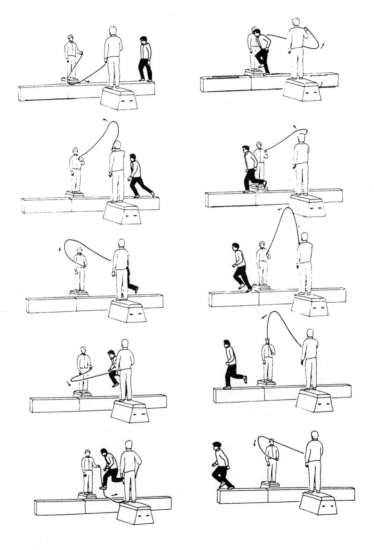

⑶窄幅台上、迎繩、二人同時直交跳

　　在狹窄的台上，二人同時跳過迎繩。

(30)窄幅台上、迎繩、二人同時直交跳

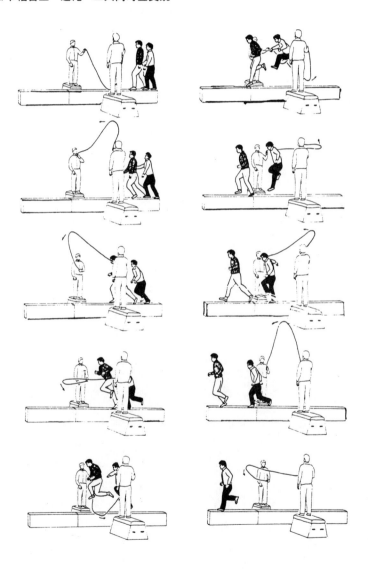

(31)窄幅的台上、迎繩、一廻旋轉跳

在窄幅的台上，做一廻旋轉跳過迎繩。

(31)窄幅台上、迎繩、一廻旋轉跳

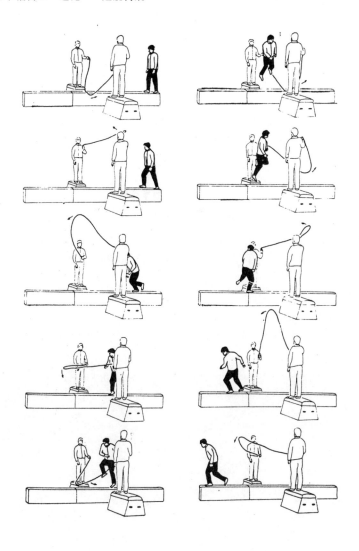

⒂迎繩、斜向跳過、雙手著地

斜向跳過迎繩後立即雙手著地。

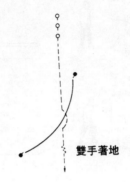

雙手著地

(32) 迎繩、斜向跳過、雙手著地

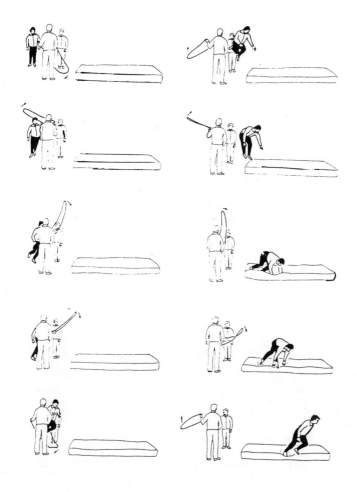

㉝迎繩、斜向跳過、斜向前轉

斜向跳過迎繩後,立即將身體倒向側邊做過肩前轉。

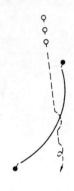

(33)迎繩、斜向跳過、斜向前轉

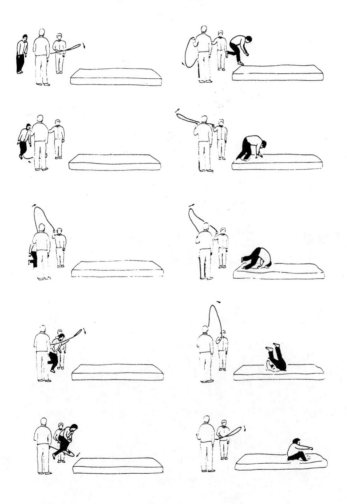

�34迎繩、斜向跳過、前轉

　　斜向跳過迎繩後，立即筆直的前轉。

〔變型〕

　　上述的運動左右交互地進行。

⑶4迎繩、斜向跳過、前轉

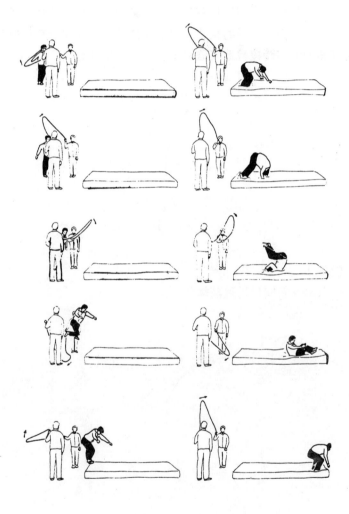

㉟迎繩、斜向跳前轉跳

斜向跑進迎繩用跳前轉的動作跳過迎繩。

這個動作非常困難具有危險性，必須具有相當的技術後才能進行。即使在一般的狀態下可以做跳前轉，如果沒有掌握麻繩旋轉的恰當時機會造成危險，必須充分地注意。

〔 變型 〕

覆繩、斜向反折跳前轉跳

⑶5)迎繩、斜向跳前轉跳

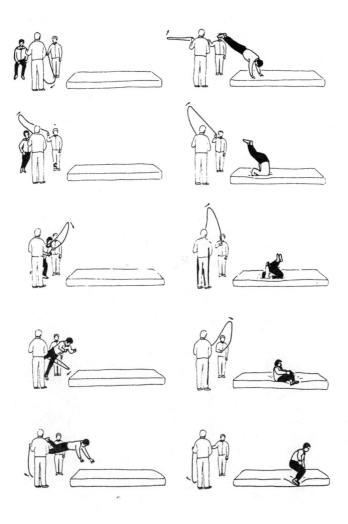

㉖迎繩、斜向前空中旋轉跳

　　斜向跑進迎繩做空中前向旋轉而跳過麻繩。

　　這個運動具有高度的技巧，必須對前向空中轉身具有十足的信心，並能充分地掌握麻繩回轉的速率後才能練習。

⒅迎繩、斜向前空中旋轉跳

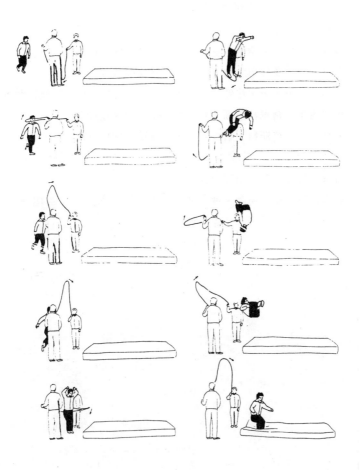

作者簡介

太田昌秀

1936 年出生於東京

1961 年東京教育大學體育學部畢

上越教育大學教授

世界選手權大會華爾大會（1974年）體操競技裁判

奧林匹克・蒙特婁大會（1976年）體操競技裁判

世界選手權大會・修特拉斯布爾大會（1978年）體操競技總教練

世界選手大會華特瓦斯大會（1979年）體操競技團長

奧林匹克・莫斯科大會（1980年）體操競技總教練

INF國際跳繩競技聯盟會長

日本學校體育教育研究會會長

著作有「兒童的遊戲・運動競技百科（遊戲篇）」「跳繩1級～80級」「跳繩健康法」等多數。

大展出版社有限公司　圖書目錄

地址：台北市北投區11204　　電話：(02) 8236031
　　　致遠一路二段12巷1號　　　　　　8236033
郵撥：0166955～1　　　　　傳眞：(02) 8272069

• 法律專欄連載 • 電腦編號 58

台大法學院　　法律學系／策劃
　　　　　　　法律服務社／編著

①別讓您的權利睡著了①　　　　　　　　　200元
②別讓您的權利睡著了②　　　　　　　　　200元

• 秘傳占卜系列 • 電腦編號 14

①手相術　　　　　　　淺野八郎著　150元
②人相術　　　　　　　淺野八郎著　150元
③西洋占星術　　　　　淺野八郎著　150元
④中國神奇占卜　　　　淺野八郎著　150元
⑤夢判斷　　　　　　　淺野八郎著　150元
⑥前世、來世占卜　　　淺野八郎著　150元
⑦法國式血型學　　　　淺野八郎著　150元
⑧靈感、符咒學　　　　淺野八郎著　150元
⑨紙牌占卜學　　　　　淺野八郎著　150元
⑩ＥＳＰ超能力占卜　　淺野八郎著　150元
⑪猶太數的秘術　　　　淺野八郎著　150元
⑫新心理測驗　　　　　淺野八郎著　160元

• 趣味心理講座 • 電腦編號 15

①性格測驗1　探索男與女　　淺野八郎著　140元
②性格測驗2　透視人心奧秘　淺野八郎著　140元
③性格測驗3　發現陌生的自己　淺野八郎著　140元
④性格測驗4　發現你的真面目　淺野八郎著　140元
⑤性格測驗5　讓你們吃驚　　淺野八郎著　140元
⑥性格測驗6　洞穿心理盲點　淺野八郎著　140元
⑦性格測驗7　探索對方心理　淺野八郎著　140元
⑧性格測驗8　由吃認識自己　淺野八郎著　140元
⑨性格測驗9　戀愛知多少　　淺野八郎著　140元

③O血型與星座	柯素娥編譯	120元
④AB血型與星座	柯素娥編譯	120元
⑤青春期性教室	呂貴嵐編譯	130元
⑥事半功倍讀書法	王毅希編譯	150元
⑦難解數學破題	宋釗宜編譯	130元
⑧速算解題技巧	宋釗宜編譯	130元
⑨小論文寫作秘訣	林顯茂編譯	120元
⑪中學生野外遊戲	熊谷康編著	120元
⑫恐怖極短篇	柯素娥編譯	130元
⑬恐怖夜話	小毛驢編譯	130元
⑭恐怖幽默短篇	小毛驢編譯	120元
⑮黑色幽默短篇	小毛驢編譯	120元
⑯靈異怪談	小毛驢編譯	130元
⑰錯覺遊戲	小毛驢編譯	130元
⑱整人遊戲	小毛驢編著	150元
⑲有趣的超常識	柯素娥編譯	130元
⑳哦！原來如此	林慶旺編譯	130元
㉑趣味競賽100種	劉名揚編譯	120元
㉒數學謎題入門	宋釗宜編譯	150元
㉓數學謎題解析	宋釗宜編譯	150元
㉔透視男女心理	林慶旺編譯	120元
㉕少女情懷的自白	李桂蘭編譯	120元
㉖由兄弟姊妹看命運	李玉瓊編譯	130元
㉗趣味的科學魔術	林慶旺編譯	150元
㉘趣味的心理實驗室	李燕玲編譯	150元
㉙愛與性心理測驗	小毛驢編譯	130元
㉚刑案推理解謎	小毛驢編譯	130元
㉛偵探常識推理	小毛驢編譯	130元
㉜偵探常識解謎	小毛驢編譯	130元
㉝偵探推理遊戲	小毛驢編譯	130元
㉞趣味的超魔術	廖玉山編著	150元
㉟趣味的珍奇發明	柯素娥編著	150元
㊱登山用具與技巧	陳瑞菊編著	150元

・健 康 天 地・ 電腦編號 18

①壓力的預防與治療	柯素娥編譯	130元
②超科學氣的魔力	柯素娥編譯	130元
③尿療法治病的神奇	中尾良一著	130元
④鐵證如山的尿療法奇蹟	廖玉山譯	120元
⑤一日斷食健康法	葉慈容編譯	120元

⑥胃部強健法　　　　　　　　　陳炳崑譯　120元
⑦癌症早期檢查法　　　　　　　廖松濤譯　160元
⑧老人痴呆症防止法　　　　　　柯素娥編譯　130元
⑨松葉汁健康飲料　　　　　　　陳麗芬編譯　130元
⑩揉肚臍健康法　　　　　　　　永井秋夫著　150元
⑪過勞死、猝死的預防　　　　　卓秀貞編譯　130元
⑫高血壓治療與飲食　　　　　　藤山順豐著　150元
⑬老人看護指南　　　　　　　　柯素娥編譯　150元
⑭美容外科淺談　　　　　　　　楊啟宏著　150元
⑮美容外科新境界　　　　　　　楊啟宏著　150元
⑯鹽是天然的醫生　　　　　　　西英司郎著　140元
⑰年輕十歲不是夢　　　　　　　梁瑞麟譯　200元
⑱茶料理治百病　　　　　　　　桑野和民著　180元
⑲綠茶治病寶典　　　　　　　　桑野和民著　150元
⑳杜仲茶養顏減肥法　　　　　　西田博著　150元
㉑蜂膠驚人療效　　　　　　　　瀨長良三郎著　150元
㉒蜂膠治百病　　　　　　　　　瀨長良三郎著　150元
㉓醫藥與生活　　　　　　　　　鄭炳全著　180元
㉔鈣長生寶典　　　　　　　　　落合敏著　180元
㉕大蒜長生寶典　　　　　　　　木下繁太郎著　160元
㉖居家自我健康檢查　　　　　　石川恭三著　160元
㉗永恒的健康人生　　　　　　　李秀鈴譯　200元
㉘大豆卵磷脂長生寶典　　　　　劉雪卿譯　150元
㉙芳香療法　　　　　　　　　　梁艾琳譯　160元
㉚醋長生寶典　　　　　　　　　柯素娥譯　180元
㉛從星座透視健康　　　席拉‧吉蒂斯著　180元
㉜愉悅自在保健學　　　　　　　野本二士夫著　160元
㉝裸睡健康法　　　　　　　　　丸山淳士等著　160元
㉞糖尿病預防與治療　　　　　　藤田順豐著　180元
㉟維他命長生寶典　　　　　　　菅原明子著　180元
㊱維他命C新效果　　　　　　　鐘文訓編　150元
㊲手、腳病理按摩　　　　　　　堤芳郎著　160元
㊳AIDS瞭解與預防　　　　　　彼得塔歇爾著　180元
㊴甲殼質殼聚糖健康法　　　　　沈永嘉譯　160元

・實用女性學講座・電腦編號 19

①解讀女性內心世界　　　　　　島田一男著　150元
②塑造成熟的女性　　　　　　　島田一男著　150元
③女性整體裝扮學　　　　　　　黃靜香編著　180元
④女性應對禮儀　　　　　　　　黃靜香編著　180元

·校園系列· 電腦編號 20

①讀書集中術　　　　　　多湖輝著　150元
②應考的訣竅　　　　　　多湖輝著　150元
③輕鬆讀書贏得聯考　　　多湖輝著　150元
④讀書記憶秘訣　　　　　多湖輝著　150元
⑤視力恢復！超速讀術　　江錦雲譯　180元

·實用心理學講座· 電腦編號 21

①拆穿欺騙伎倆　　　　　多湖輝著　140元
②創造好構想　　　　　　多湖輝著　140元
③面對面心理術　　　　　多湖輝著　160元
④偽裝心理術　　　　　　多湖輝著　140元
⑤透視人性弱點　　　　　多湖輝著　140元
⑥自我表現術　　　　　　多湖輝著　150元
⑦不可思議的人性心理　　多湖輝著　150元
⑧催眠術入門　　　　　　多湖輝著　150元
⑨責罵部屬的藝術　　　　多湖輝著　150元
⑩精神力　　　　　　　　多湖輝著　150元
⑪厚黑說服術　　　　　　多湖輝著　150元
⑫集中力　　　　　　　　多湖輝著　150元
⑬構想力　　　　　　　　多湖輝著　150元
⑭深層心理術　　　　　　多湖輝著　160元
⑮深層語言術　　　　　　多湖輝著　160元
⑯深層說服術　　　　　　多湖輝著　180元
⑰掌握潛在心理　　　　　多湖輝著　160元

·超現實心理講座· 電腦編號 22

①超意識覺醒法　　　　　詹蔚芬編譯　130元
②護摩秘法與人生　　　　劉名揚編譯　130元
③秘法！超級仙術入門　　陸　明譯　150元
④給地球人的訊息　　　　柯素娥編著　150元
⑤密教的神通力　　　　　劉名揚編著　130元
⑥神秘奇妙的世界　　　　平川陽一著　180元
⑦地球文明的超革命　　　吳秋嬌譯　200元
⑧力量石的秘密　　　　　吳秋嬌譯　180元
⑨超能力的靈異世界　　　馬小莉譯　200元

・養 生 保 健・電腦編號 23

①醫療養生氣功　　　　　黃孝寬著　250元
②中國氣功圖譜　　　　　余功保著　230元
③少林醫療氣功精粹　　　井玉蘭著　250元
④龍形實用氣功　　　　　吳大才等著　220元
⑤魚戲增視強身氣功　　　宮　嬰著　220元
⑥嚴新氣功　　　　　　　前新培金著　250元
⑦道家玄牝氣功　　　　　張　章著　200元
⑧仙家秘傳袪病功　　　　李遠國著　160元
⑨少林十大健身功　　　　秦慶豐著　180元
⑩中國自控氣功　　　　　張明武著　250元
⑪醫療防癌氣功　　　　　黃孝寬著　250元
⑫醫療強身氣功　　　　　黃孝寬著　250元
⑬醫療點穴氣功　　　　　黃孝寬著　220元
⑭中國八卦如意功　　　　趙維漢著

・社 會 人 智 囊・電腦編號 24

①糾紛談判術　　　　　　清水增三著　160元
②創造關鍵術　　　　　　淺野八郎著　150元
③觀人術　　　　　　　　淺野八郎著　180元
④應急詭辯術　　　　　　廖英迪編著　160元
⑤天才家學習術　　　　　木原武一著　160元
⑥貓型狗式鑑人術　　　　淺野八郎著　180元
⑦逆轉運掌握術　　　　　淺野八郎著　180元
⑧人際圓融術　　　　　　澀谷昌三著　160元

・精 選 系 列・電腦編號 25

①毛澤東與鄧小平　　　　渡邊利夫等著　280元
②中國大崩裂　　　　　　江戶介雄著　180元
③台灣・亞洲奇蹟　　　　上村幸治著　220元
④7-ELEVEN高盈收策略　　國友隆一著　180元

・運 動 遊 戲・電腦編號 26

①雙人運動　　　　　　　李玉瓊譯　160元
②愉快的跳繩運動　　　　廖玉山譯　180元
③運動會項目精選　　　　王佑京譯　150元

④肋木運動	廖玉山譯	150元
⑤測力運動	王佑宗譯	150元

・心靈雅集・電腦編號 00

①禪言佛語看人生	松濤弘道著	180元
②禪密教的奧秘	葉逯謙譯	120元
③觀音大法力	田口日勝著	120元
④觀音法力的大功德	田口日勝著	120元
⑤達摩禪106智慧	劉華亭編譯	150元
⑥有趣的佛教研究	葉逯謙編譯	120元
⑦夢的開運法	蕭京凌譯	130元
⑧禪學智慧	柯素娥編譯	130元
⑨女性佛教入門	許俐萍譯	110元
⑩佛像小百科	心靈雅集編譯組	130元
⑪佛教小百科趣談	心靈雅集編譯組	120元
⑫佛教小百科漫談	心靈雅集編譯組	150元
⑬佛教知識小百科	心靈雅集編譯組	150元
⑭佛學名言智慧	松濤弘道著	220元
⑮釋迦名言智慧	松濤弘道著	220元
⑯活人禪	平田精耕著	120元
⑰坐禪入門	柯素娥編譯	120元
⑱現代禪悟	柯素娥編譯	130元
⑲道元禪師語錄	心靈雅集編譯組	130元
⑳佛學經典指南	心靈雅集編譯組	130元
㉑何謂「生」阿含經	心靈雅集編譯組	150元
㉒一切皆空 般若心經	心靈雅集編譯組	150元
㉓超越迷惘 法句經	心靈雅集編譯組	130元
㉔開拓宇宙觀 華嚴經	心靈雅集編譯組	130元
㉕真實之道 法華經	心靈雅集編譯組	130元
㉖自由自在 涅槃經	心靈雅集編譯組	130元
㉗沈默的教示 維摩經	心靈雅集編譯組	150元
㉘開通心眼 佛語佛戒	心靈雅集編譯組	130元
㉙揭秘寶庫 密教經典	心靈雅集編譯組	130元
㉚坐禪與養生	廖松濤譯	110元
㉛釋尊十戒	柯素娥編譯	120元
㉜佛法與神通	劉欣如編著	120元
㉝悟（正法眼藏的世界）	柯素娥編譯	120元
㉞只管打坐	劉欣如編譯	120元
㉟喬答摩・佛陀傳	劉欣如編著	120元
㊱唐玄奘留學記	劉欣如編譯	120元

・經　營　管　理・ 電腦編號 01

• 成 功 寶 庫 • 電腦編號 02

國立中央圖書館出版品預行編目資料

愉快的跳繩運動／太田昌秀著；廖玉山譯
--初版 --臺北市；大展，民84
面， 公分，--（運動遊戲；2）
譯自：樂しいなわとび遊び
ISBN 957-557-569-5（平裝）

1.跳繩

993.6 84013255

TANOSHII NAWATOBI ASOBI

©MASAHIDE OHTA 1992

Originally published in Japan in 1992 by

BASEBALL MAGAZINE SHA CO., LTD..

Chinese translation rights arranged through

TOHAN CORPORATION, TOKYO

and KEIO Cultural Enterprise CO., LTD

愉快的跳繩運動

ISBN 957-557-569-5

原 著 者／太田昌秀　　　　　承 印 者／國順圖書印刷公司

編 譯 者／廖 玉 山　　　　　裝　　訂／嶸興裝訂有限公司

發 行 人／蔡 森 明　　　　　排 版 者／千賓電腦打字有限公司

出 版 者／大展出版社有限公司　電　　話／（02）8836052

社　　址／台北市北投區（石牌）

　　　　　致遠一路二段12巷1號　初　　版／1995年（民84年）12月

電　　話／(02) 8236031・8236033

傳　　眞／(02) 8272069

郵政劃撥／0166955－1　　　　　定　　價／180元

登 記 證／局版臺業字第2171號

大展好書 好書大展

大展好書 ✕ 好書大展